3색 색연필로 완성하는
생활 속 일러스트 3000

작고 예쁜
손그림
그리기

색연필 3자루만
준비하면 끝!

후지와라 테루에 지음
임지인 옮김

티나

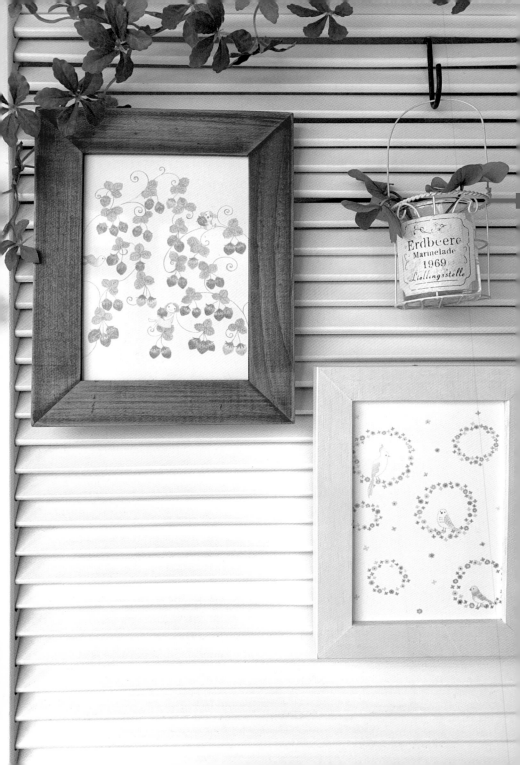

프롤로그

일러스트를 그릴 때 다채로운 색을 사용하면
풍부한 색감의 세계가 끝없이 펼쳐지지만,
제한된 색으로 그리더라도
색의 농도를 조절하거나 혼합하다 보면
알록달록한 그림과는 또 다른 표현을 할 수 있어요.

이 책에서는 기본 12색 색연필 중에서
1색, 2색, 3색으로 귀여우면서 즐겁게 그릴 수 있는
일러스트를 듬뿍 담아 소개합니다.

컬러풀함과는 또 다른
색의 세계를 만끽해 보세요.
분명 색감을 훨씬 더 즐길 수 있을 거예요!

Contents

STEP UP

Chapter4	3색으로 그리는 매력적인 세계

chapter.1

같은 계열의 색으로 그려 봅시다

따뜻한 색 , 차가운 색 등
비슷한 색감끼리 조합해
다양한 일러스트를 그려 봅시다 .

어떤 색이 있을까 ?

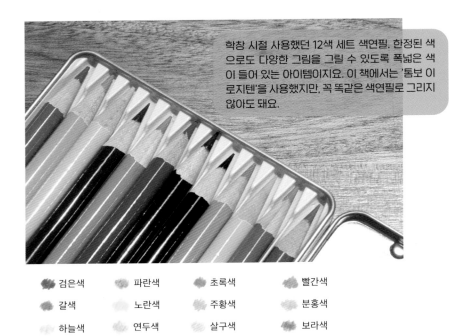

학창 시절 사용했던 12색 세트 색연필. 한정된 색으로도 다양한 그림을 그릴 수 있도록 폭넓은 색이 들어 있는 아이템이지요. 이 책에서는 '톰보 이로지텐'을 사용했지만, 꼭 똑같은 색연필로 그리지 않아도 돼요.

검은색	파란색	초록색	빨간색
갈색	노란색	주황색	분홍색
하늘색	연두색	살구색	보라색

색연필 잡는 방법

* 기본 잡기

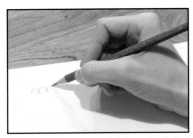

연필로 글씨를 쓸 때처럼 쥡니다. 누르는 힘의 강약을 쉽게 조절할 수 있어 가장 기본이 되는 방법입니다.

* 눕혀서 잡기

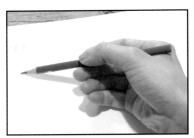

넓은 면적을 부드럽고 균일하게 칠할 때와 문질러서 점차 옅은 색깔로 표현할 때 적절한 방법입니다.

선을 그려요

- 파란색 ————————————————
- 분홍색 〜〜〜〜〜〜〜〜〜〜〜〜〜
- 연두색 - - - - - - - - - - - - - - -
- 하늘색 ℓℓℓℓℓℓℓℓℓℓℓℓℓℓℓℓℓℓ
- 주황색 ⋀⋁⋀⋁⋀⋁⋀⋁⋀⋁⋀⋁⋀⋁⋀⋁
- 갈색 ～～～～～～～～～～～～

기본 잡기로 12색을 사용해 선을 그려요.
뾰족뾰족 꼬불꼬불, 다양한 모양으로 연습해 보세요.

면을 칠해요

* 진하게 칠하기

기본 잡기로 진하게 칠해요. 칠한 자국이 남아도 괜찮아요.

* 연하게 칠하기

눕혀서 잡기로 넓은 면적을 칠해요. 가볍게 쥐는 것이 포인트예요.

* 문질러서 칠하기

눕혀서 잡기로 점차 연해지도록 농도를 조절하며 칠해요.

터치를 바꿔요

* 뾰족뾰족 칠하기

그리기 쉬운 방향으로, 일정한 방향으로 슥슥 칠합니다.

* 선으로 칠하기

같은 방향으로 짧은 선을 잇는 느낌으로 칠합니다.

* 뽀글뽀글 칠하기

빙글빙글 돌리며 칠해요.

따뜻한 색으로 그려 봅시다

우선은 살구색 , 주황색 , 분홍색 , 빨간색
이 네 가지 색으로 그림을 그려 봅시다.
'따뜻한 색' 팀으로 말이죠.
귀여운 일러스트를 가득 그릴 수 있어요.

주황색

빨간색

살구색

선을 그려요

 분홍색

동그라미를 겹치거나

거칠게 그리거나

하트를 겹치거나

꽃이나 리본도
그려 봅시다.

면을 칠해요

둥글고 부드럽게 칠해도 귀여워요!

자그마한 리본을 흩뜨려 보세요.

선과 면을 함께 그려요

선과 면을 겹치면 멋진 일러스트로 변신!

선 그림 → 칠하기

몽글몽글 칠해서 → 선을 겹친다.

둥글게 칠해서 → 선을 겹친다.

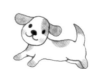

선은 진하게 긋고,
면은 연하게 채우면
세련되게
그릴 수 있어요.

다양한 채색 기법

* 누르는 힘을 조절해요

진하게 칠하는 부분과 연하게 칠하는 부분을 만들어 봅시다.

* 칠하거나 비워 두거나

칠하는 곳을 바꾸기만 해도 다른 꽃이 돼요.

* 문질러서 여백을 만들어요

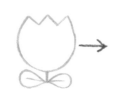

바깥쪽 칠하기

안쪽 칠하기

안쪽을 칠할지
바깥쪽을 칠할지에 따라
두 가지 패턴으로
완성할 수 있습니다.

따뜻한 색으로 무엇을 그릴까?

지금까지 소개한 여섯 가지 기법을 활용해
따뜻한 색에 딱 맞는 그림을 그려 봅시다.
색, 모양, 기법을 바꾸며 다양하게 표현해 보세요!

따뜻한 색
한 가지로
무엇을 그릴까?

＊ 토끼 세 자매

얼굴을 칠하거나 선 터치 기법을
바꿔도 귀여워요!

＊ 3 색 딸기

따뜻한 색으로
그린 딸기는
맛있어 보여.

＊ 리본 컬렉션

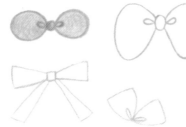

ONE POINT

깔끔하고 균일하게 칠하는 방법도 있지만,
규칙 없이 칠하는 방법 또한 매력이 있지요!
다양하고 자유롭게 시도하다 보면
새로운 발견을 할 수 있어요.

여백을 남겨
광택이 있는
리본으로 완성

곱슬곱슬하게
칠해서 털실로 짠
리본으로 완성

색의 농도를 조절해요

따뜻한 색으로 농도를 조절해 입체감을 더한 일러스트를 그려 봐요.
주변에서 쉽게 볼 수 있는 사물을 유심히 관찰하면서 색칠해도 재미있답니다.

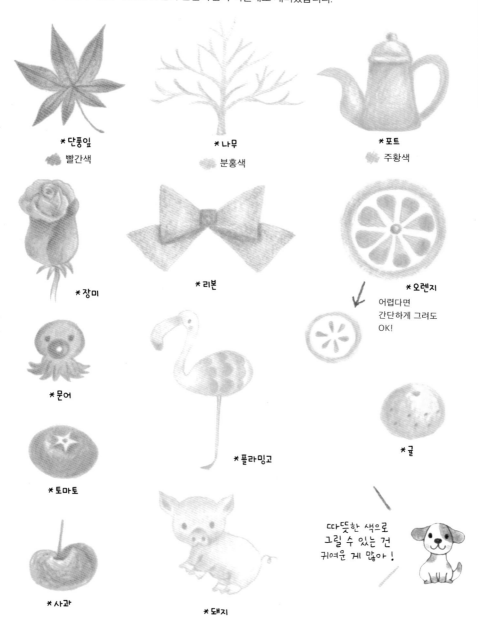

＊단풍잎
빨간색

＊나무
분홍색

＊포트
주황색

＊장미

＊리본

＊오렌지
어렵다면
간단하게 그려도
OK!

＊문어

＊플라밍고

＊굴

＊토마토

따뜻한 색으로
그릴 수 있는 건
귀여운 게 많아!

＊사과

＊돼지

무늬를 그려요

무늬를 그려 넣으면 멋스럽고 귀여운
일러스트로 변신한답니다.

섬세한 무늬를 그릴 때는
색연필을 뾰족하게 깎아서 그리면
더 예쁘게 완성할 수 있어.

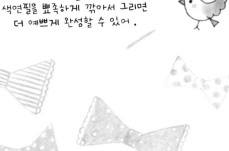

* 리본에 넣는 무늬

빨간색 물방울

주황색 줄무늬

흰색 물방울도 귀여워!

* 사탕에 넣는 무늬

스트라이프

물방울

흰색 물방울

* 치마에 넣는 무늬

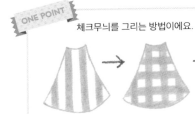

귀여워 !

발랄해 !

사랑스러워

체크무늬

물결무늬

거친 물방울무늬

* 꽃에 넣는 무늬

ONE POINT

체크무늬를 그리는 방법이에요.

세로로 선을
칠합니다.

가로로 선을
겹치게 칠하고

교차하는 부분을
진하게 덧칠합니다.

색을 혼합해요

두 가지 이상의 색을 겹치는 것이 혼색입니다. 따뜻한 색끼리 혼색하면 폭신하고 부드러운 인상을 만들 수 있어요.

※ 그러데이션과 혼색은 P32~34에서 자세히 설명합니다.

흰 부분을 남겨둔 채 분홍색을 칠하고

칠하지 않고 남겨둔 부분을 중심으로 살구색을 겹칩니다.

★ 두 가지 색 혼색

★ 세 가지 색 혼색

 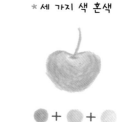

따뜻한 색을 혼합해 둥실 떠 있는 물방울을 가득 그려 볼까?

선과 면을 다른 색으로 그려 보세요. 또 다른 느낌으로 완성할 수 있어요.

차가운 색으로 그려 봅시다

차가운 색은 하늘색, 파란색, 보라색을 사용합니다.
바다와 하늘처럼 물과 관련된 것 외에도
다양한 사물을 시원하고 상쾌한
일러스트로 완성할 수 있어요.

파란색

보라색

하늘색

선과 면을 함께 그려요

겹친 삼각형

다양한 동그라미

동그라미를 겹친 눈사람

물웅덩이

작은 새

동심원

코끼리

차가운 색으로 무엇을 그릴까?

＊ 다양한 비구름

선으로 그리기

윤곽선+칠하기

윤곽선 바깥쪽을
문질러 그리기

윤곽선 안쪽을
문질러 그리기

빗방울 그리는 방법도
여러 가지！

＊ 다양한 수국

꽃잎

꽃잎 겹치기

촘촘히 겹치기

꽃 바깥쪽을 문질러 그리기

＊ 다양한 꽃

따뜻한 색으로
그린 꽃과 비교하면
차분하게 느껴져.

칠하는 위치와 꽃의 방향을
바꿔 봅시다.

19

다른 색으로 그려 봅시다

＊펭귄 세 자매

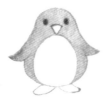

세 가지 색 다
귀여워!

＊3 색 포도

＊3 색 나팔꽃

털실 수업

원을 그립니다.

되도록 균일한 폭으로
선을 그립니다.

원 밖으로 튀어 나가지
않도록 조심하면서
아래쪽에도 선을 그립니다.

계속해서 그립니다.
포인트는 각도를 바꾸는 것.

원을 채우면 완성!

털실 선을 그릴
때는 색연필 끝을
뾰족하게!

연하게 색을 칠해도
좋아요.

ONE POINT

지그재그로 칠해 청바지 질감 표현하기

윤곽선을 문질러도
귀여워요.

색을 촘촘하게 다 채우지
않고, 자유롭게 칠하는 방
법이 어울리는 그림도 있
지요.

색의 농도를 조절해요

차가운 색으로 농도를 조절하면서 조금은 사실적으로 일러스트를 그려 봅시다.
여백을 남기면서 음영을 표현하면 질감을 나타낼 수 있어요.

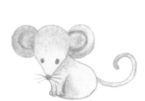
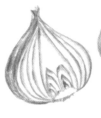

＊양파

보라색

＊물병자리

＊쥐

파란색

＊블루베리

＊제비꽃

＊깻잎

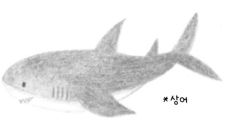
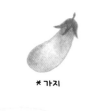

＊가지

＊물병

＊상어

＊컵

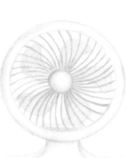
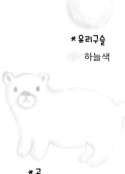

＊유리구슬

하늘색

＊곰

＊선풍기

캐릭터 느낌의 곰과
농도를 조절해 그린 사실적인 곰

＊곰

무늬를 그려요

무늬를 그려 넣으면 멋스럽고 귀여운 일러스트로 변신해요.

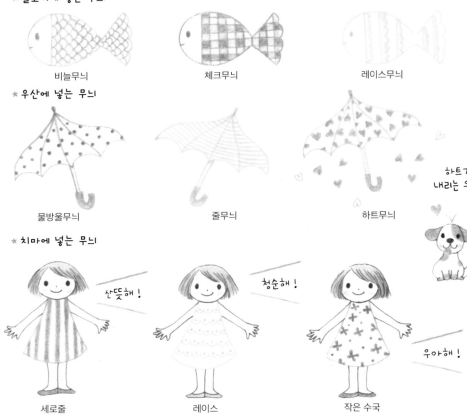

* 물고기에 넣는 무늬

비늘무늬

체크무늬

레이스무늬

* 우산에 넣는 무늬

물방울무늬

줄무늬

하트무늬

하트가
내리는 우

* 치마에 넣는 무늬

산뜻해!

청순해!

우아해!

세로줄

레이스

작은 수국

* 모양 안에 넣는 무늬

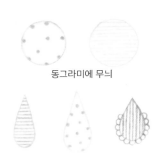

동그라미에 무늬

삼각형에 무늬

물방울에 무늬

직사각형에 무늬

색을 혼합해요

차가운 색끼리 혼색하면 투명한 감각과 산뜻한 매력을 느낄 수 있어요.

※ 그러데이션과 혼색은 P32~34에서 자세히 설명합니다.

하늘색으로 물방울을 그린 후, 아래쪽은 진하게 위쪽은 연하게 칠합니다.

위에서부터 보라색을 덧칠합니다.

하늘색 1색으로 그린 그림에 파란색, 보라색을 덧칠하면 입체감 있는 유리구슬을 그릴 수 있어요.

파란색과 하늘색을 겹쳤습니다. 비슷한 색이기 때문에 잘 어우러져요.

하늘색과 보라색으로 그린 나팔꽃입니다.

차가운 색을 혼합해 예쁜 물방울을 그리면 비가 오는 날도 즐거워!

내추럴한 색으로 그려 봅시다

초록색

초록색, 연두색, 노란색, 갈색

네 가지 색으로 그림을 그려 봐요.

'내추럴한 색' 팀으로 말이죠.

식물을 그릴 때 빼놓을 수 없는 색이랍니다.

연두색

노란색

갈색

선과 면을 함께 그려요

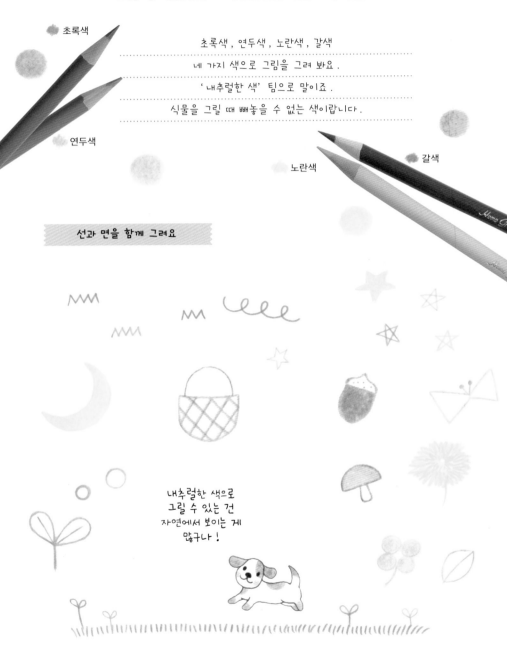

내추럴한 색으로
그릴 수 있는 건
자연에서 보이는 게
많구나!

내추럴한 색으로 무엇을 그릴까?

칠하는 방법에 따라
이렇게나 느낌이 달라져!

＊ 다양한 모양의 잎

선으로 그리기

윤곽선+칠하기

윤곽선 바깥쪽을
문질러 그리기

윤곽선 안쪽을
문질러 그리기

내추럴한 색을 사용해 다양한 모양의 잎을 그려 봅시다.

＊ 꽃과 나비

민들레 홀씨

다른 색으로 다양한 꽃을 그려 봅시다.

꽃잎이 많은 꽃

작은 꽃

나비 모양도 자유롭게!

다른 색, 다른 모양

★ 3색 바나나

점점 익어 가는 바나나를 표현했어요.

★ 다양한 레몬 모양

통썰기

좀 더 자세하게
그릴 수도 있어요.

반쪽

★ 거북이 가족

세 가지 색으로 크기를 점점 키우면서 그려요.

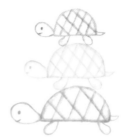

빗모양 썰기

농도를 조절하니
같은 색인데도
다른 색처럼 보여!

★ 한 가지 색이지만 두 가지 색처럼

농도를 조절하면서 칠해요.

ONE POINT

칠하는 방법이나 터치를 바꿔 가며 다양하게 칠해 보는 것도 재미있어요.

윤곽+안쪽 칠하기 동글동글 칠하기 윤곽+바깥쪽을 문질러 그리기 선으로 칠하기

색의 농도를 조절해요

내추럴한 색으로 농도를 조절해 입체감이 느껴지는 일러스트를 그려요.
흰 부분을 남겨 농도를 조절하면 질감도 표현할 수 있답니다.

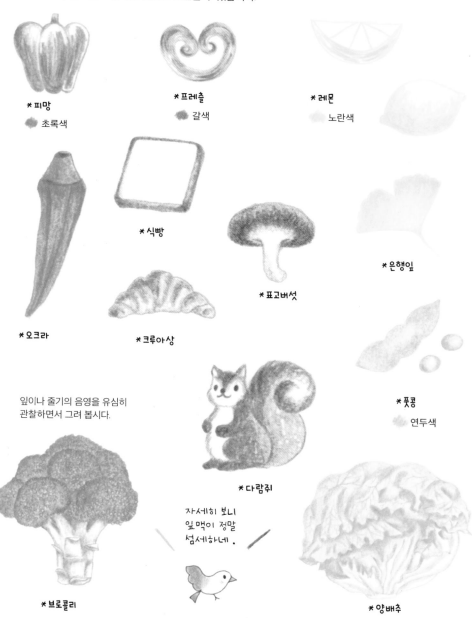

＊ 피망
초록색

＊ 프레츨
갈색

＊ 레몬
노란색

＊ 식빵

＊ 오크라

＊ 크루아상

＊ 표고버섯

＊ 은행잎

＊ 풋콩
연두색

잎이나 줄기의 음영을 유심히
관찰하면서 그려 봅시다.

＊ 다람쥐

자세히 보니
잎맥이 정말
섬세하네.

＊ 브로콜리

＊ 양배추

무늬를 그려요

내추럴한 4색으로 무늬를 그려 봅시다.

무늬를 넣었더니
화려해졌어!

* 나비에 넣는 무늬

* 치마에 넣는 무늬

심플해!

가로줄

레이스튜닉 겹쳐 입기

복고풍!

노란색에 흰색 물방울

귀여워!

라탄 가방 수업

그물 무늬로
응용할 수 있을 것 같아.

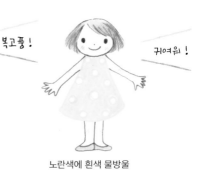

갈색으로 윤곽을 그
립니다.

되도록 균일한 간격으로
짧은 선들을 세로로 그
어요.

위에서부터 채워 나가요.

가로 방향으로 짧은 선들
을 규칙 없이 그려 넣어요

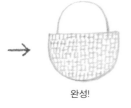

완성!

ONE POINT

다른 색이나 무늬로도 그려 봅시다.

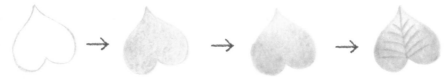

색을 혼합해요

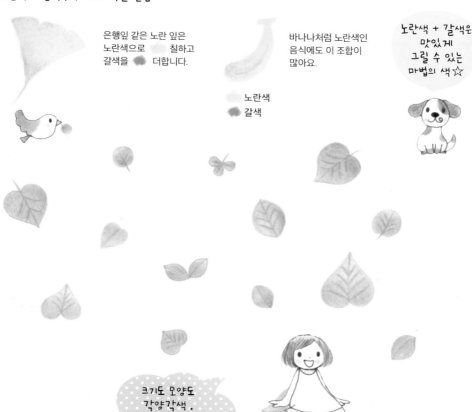

비슷한 색을 혼색하면 서로 잘 어우러지고 자연스러운 그러데이션을 표현할 수 있어요.
※ 그러데이션과 혼색은 P32~34에서 자세히 설명합니다.

＊ 초록색과 연두색, 두 가지 색을 혼합

연두색으로 🍃 잎의
윤곽을 그립니다.

안쪽을 연하게 칠합
니다.

초록색을 🍃 더하여
새로운 색을 만듭니다.
아래쪽을 진하게 칠합니다.

초록색으로 🍃 잎맥을
그려 넣으면 완성!

＊ 노란색과 갈색, 두 가지 색을 혼합

은행잎 같은 노란 잎은
노란색으로 🟡 칠하고
갈색을 🟤 더합니다.

바나나처럼 노란색인
음식에도 이 조합이
많아요.

🟡 노란색
🟤 갈색

노란색 ＋ 갈색은
맛있게
그릴 수 있는
마법의 색 ☆

크기도 모양도
각양각색.
좋아하는 그림을
다이어리나 노트에
담아 볼까?

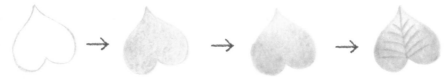

'검은색' 으로 그려 봅시다

검은 색연필은 차분한 맛이 있어서
1색으로만 그릴 때도 대활약하지요.
진하게 그리는 부분과 연하게 칠하는 부분을
쉽게 표현할 수 있어서 농도 연습을 할 때도 좋아요.
다양하게 활용해 보세요.

검은색

연필로 그린
데생처럼
보이기도 해.

선과 면을 함께 그려요

*장미

나비

*나뭇잎과 꽃

검은색을 칠할 때 연필을 쥔
손 방향으로 칠하면 손이
더러워지지 않아.

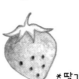

*딸기

*체리

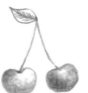

*리본

*서양배

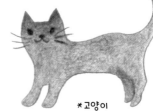

*고양이

색의 농도를 조절해요

옛날 영화 같은, 모노톤 세계를 그려 봅시다.

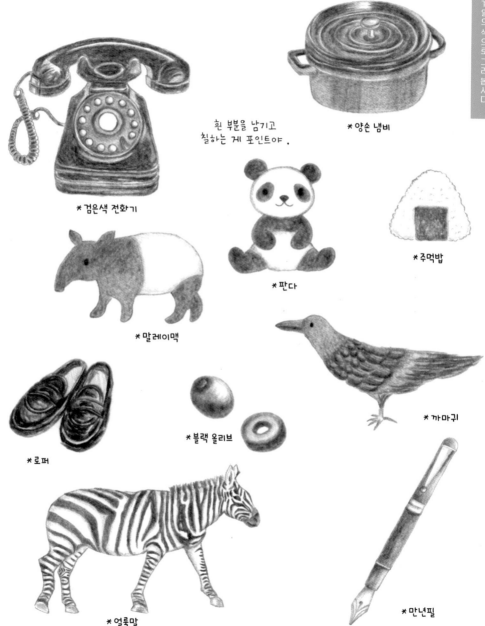

흰 부분을 남기고
칠하는 게 포인트야.

＊ 양손 냄비

＊ 검은색 전화기

＊ 판다

＊ 주먹밥

＊ 말레이맥

＊ 블랙 올리브

＊ 까마귀

＊ 로퍼

＊ 얼룩말

＊ 만년필

그러데이션 연습

1색 그러데이션 연습

우선은 설명부터! 단계적으로 농도를 구별하며 칠해 볼게요. 여기서는 흰색을 포함해 7단계로 나누었습니다.

설명하면서 만든 단계적 농도를 참고하면서 이번에는 구분 선 없이 자연스러운 그러데이션을 만들어 봅시다.

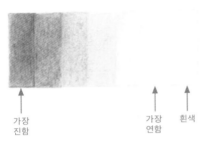

가장
진함

가장
연함

흰색

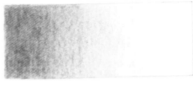

진함 ←――――――――→ 연함

진한 부분

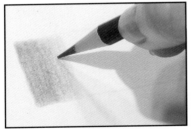

가장 진한 부분의 농도를 7단계 표를 참고하면서 정합니다. 서서히 연해지도록 칠합니다.

진한 쪽과 연한 쪽,
칠하기 편한 쪽부터
칠하면 돼.

※ 위의 샘플은 진한 쪽부터 칠했습니다.

연한 부분

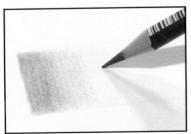

3~4단계 부분입니다. 힘을 빼고 칠하세요.

ONE POINT

지우개로 가볍게 톡톡 누르듯이 칠하면 자연스러운 농도를 표현할 수 있어요.

2색 그러데이션 연습

1색 그러데이션처럼 우선은 설명부터 하겠습니다. '빨간색'과 '분홍색' 이 두 가지 색을 아래처럼 5단계로 표현했습니다.

단계적 농도를 참고하면서 가장 연한 부분이 겹쳐지도록 칠합니다. 겹치는 부분에서 진한 색은 힘을 빼고, 균형을 맞추면서 덧칠합니다.

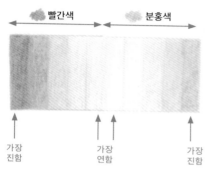

빨간색 분홍색

가장
진함

가장
연함

가장
진함

밝은색이 어두운색에
묻히지 않게
신경 써 줘.

다양한 그러데이션

바다색 그러데이션
파란색 하늘색

비눗방울 그러데이션
하늘색 분홍색

마법색 그러데이션
노란색 하늘색 보라색

맛있는 그러데이션

노란색 갈색

새콤달콤 그러데이션
빨간색 노란색 연두색

기본 12 색으로도 가능 ! 혼색 리스트

12 색에 없는 색도 만들 수 있어.

색을 합치면서 다른 색감을 만들어 봅시다.
연하게 덧칠하면 매혹적인 색을 만들 수 있어요.

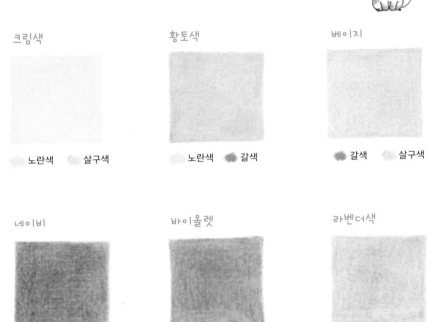

크림색
　　노란색　　살구색

황토색
　　노란색　　갈색

베이지
　　갈색　　살구색

네이비
　　보라색　　파란색

바이올렛
　　보라색　　분홍색

라벤더색
　　분홍색　　하늘색

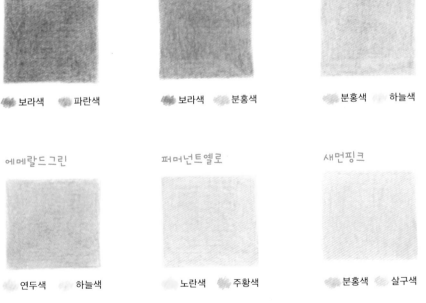

에메랄드그린
　　연두색　　하늘색

퍼머넌트옐로
　　노란색　　주황색

새먼핑크
　　분홍색　　살구색

chapter.2

다양한 모양으로 그려 봅시다

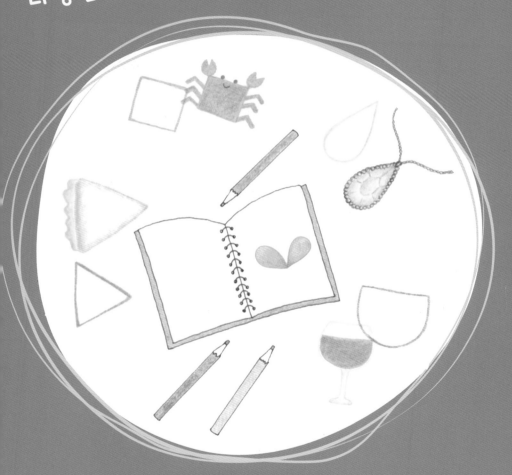

동그라미 , 삼각형 , 타원형 , 아치 등
기본 모양을 바탕으로
3 색을 사용해 다양하게 완성해요 .

어떤 모양이 있을까 ?

무언가 그리고는 싶은데 막상 스케치북을 펼치면 '음, 뭘 그리지?' 하
고 고민하게 되지는 않나요? 그럴 때는 주변에 있는 사물을 잘 살펴
보세요. 우리 일상 속에 숨어 있는 여러 모양을 함께 찾아봐요.

과일이나 열매는
대부분
동그라미 모양

바질잎은
눈물 모양

호주머니 모양
발견 !

땅딸막한
플라스크 모양

도마는
사각형

모양을 통해 발견해 봅시다

2장에서는 14가지 기본 모양을 정한 후, 그 모
양으로 그릴 수 있는 것들을 자유롭게 상상하
면서 그려 보기로 해요. '사각형으로 그릴 수
있는 것 → 책', '호주머니 모양으로 그릴 수 있
는 것 → 모자' 이렇게 상상하다 보면 다양한
그림을 그릴 수 있어요.

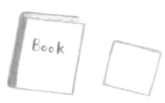

이어 볼까? 겹쳐 볼까? 거꾸로 뒤집을까?

기본 모양은 다양하게 응용할 수 있어요. 이어도 보고 겹쳐도 보세요.

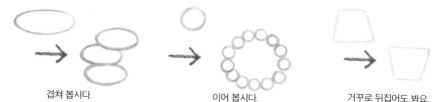

겹쳐 봅시다.　　　　　　　이어 봅시다.　　　　　　거꾸로 뒤집어도 봐요.

어떤 모습을 그릴까?

동그라미 과일도 자르면 모양이 바뀐답니다.

　　　　　　동그라미 그대로　　자를까?　　　　　　이번엔 통썰기로?

어디서 볼까?

사다리꼴 컵도 보는 위치를 바꾸면
다른 모양으로 보여요.

위에서 보면 동그라미　　옆에서 보면 푸딩 모양

모양에
집중하는 것도
재밌어.

몇 개를 그릴까?

하나가 아니라 여러 개를 나열하면 몇
배 더 귀여워지기도 해요!

나무 한 그루

나무 여러 그루

사과
종합 세트

동그라미 로 무엇을 그릴까 ?

동그란 원을 사용해서 그려 봐요. 나열하거나 겹치면서 자유롭게
표현해 봅시다.

다양한 동그라미

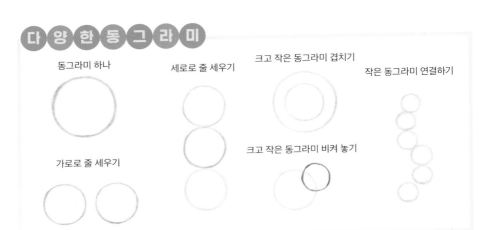

동그라미 하나

세로로 줄 세우기

크고 작은 동그라미 겹치기

작은 동그라미 연결하기

가로로 줄 세우기

크고 작은 동그라미 비켜 놓기

★ 동그라미 하나

연상 게임 !

색을 채우면
달님

주황색+노란색으로
해님

잎을 붙이면
귤

빨간색으로 칠하면
사과

★무당벌레

★시계

★해바라기

★열기구

★전병

★ 가로로 줄 세우기

＊체리

＊자동차

갈색
분홍색

＊안경

★ 세로로 줄 세우기

분홍색
살구색
연두색

＊3색 경단

＊눈사람

하늘색
갈색
빨간색

＊신호등

★ 크고 작은 동그라미 겹치기

＊도넛 두 개

갈색
살구색

＋ 분홍색

＊단추

★ 작은 동그라미 연결하기

보라색
연두색
갈색

＊두 가지 색
포도

＊라즈베리

＊다양한 액세서리

＊올림머리

＊땋은 머리

＊땋은 머리 응용

＊애벌레

타원형 으로 무엇을 그릴까?

동그라미를 찌그러뜨리면 타원형이 돼요. 세로로 세우거나 크기를
조절하면서 나열하는 등 아이디어를 표현해 봅시다.

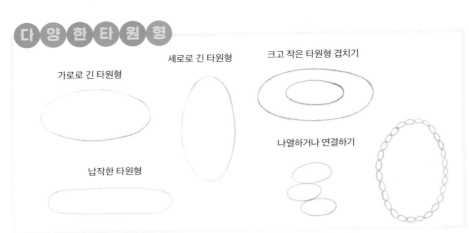

다양한 타원형

세로로 긴 타원형

크고 작은 타원형 겹치기

가로로 긴 타원형

나열하거나 연결하기

납작한 타원형

★ 가로로 긴 타원형 식탁

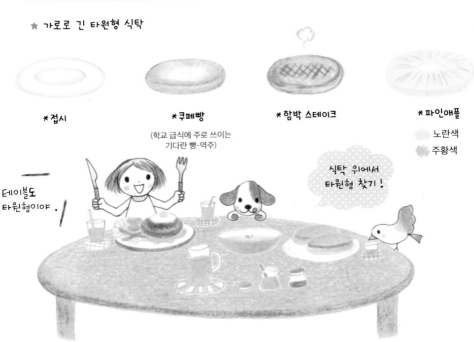

＊접시

＊쿠페빵
(학교 급식에 주로 쓰이는
기다란 빵-역주)

＊함박 스테이크

＊파인애플
　노란색
　주황색

식탁 위에서
타원형 찾기!

테이블도
타원형이야.

★ 세로로 긴 타원형

★ 납작한 타원형

*브로치

*아몬드

*신발

*커피콩

*베레모

*반창고

★ 이중 타원형

*대두

*바게트

*튜브

*훌라후프

*원반 장난감

*고리 던지기

★ 나열하거나 연결하기

갈색
살구색
노란색

*팬케이크

*마카롱 두 개

*비즈 커튼

프라이팬
속에서도
타원형 발견!

노란색
갈색

*달걀 프라이

*목걸이

초록색
검은색

갈색
살구색

*비엔나 소시지

둥근 플라스크 모양으로 무엇을 그릴까?

원의 일부가 툭 튀어나온 모양입니다. 튀어나온 방향과 길이가 다를 뿐인데 다양한 그림으로 변신한답니다.

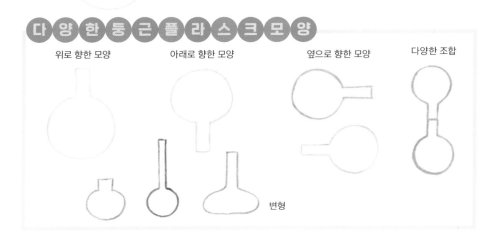

다양한 둥근 플라스크 모양

위로 향한 모양　　　　아래로 향한 모양　　　　옆으로 향한 모양　　　다양한 조합

변형

★ 위로 향한 플라스크 모양

연상 게임!

 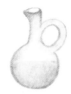 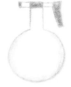

항아리 하나　　　꽃을 꽂으면 꽃병　　손잡이를 그리면 물병　　부품을 달면 분무기

★ 아래로 향한 플라스크 모양　　　　　　　　　　　　　★ 옆으로 향한 플라스크 모양

＊전구　　　　＊풍선　　　　＊코끼리　　　＊문어

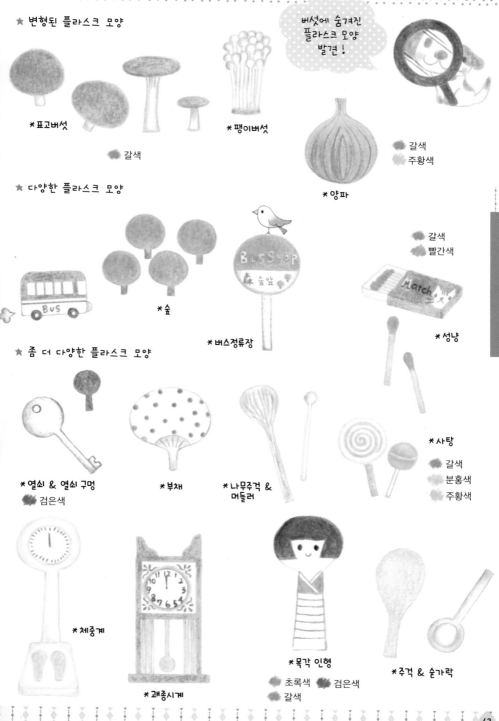

★ 변형된 플라스크 모양

버섯에 숨겨진
플라스크 모양
발견!

*표고버섯

■ 갈색

* 팽이버섯

*양파

■ 갈색
■ 주황색

★ 다양한 플라스크 모양

BusShop
숲앞

*숲

*버스정류장

■ 갈색
■ 빨간색

Match

*성냥

★ 좀 더 다양한 플라스크 모양

*열쇠 & 열쇠 구멍
■ 검은색

*부채

*나무주걱 &
머들러

*사탕

■ 갈색
■ 분홍색
■ 주황색

*체중계

*괘종시계

*목각 인형
■ 초록색 ■ 검은색
■ 갈색

*주걱 & 숟가락

눈물 모양으로 무엇을 그릴까?

자연 속에는 눈물 모양이 의외로 많아요. 꽃잎, 불꽃, 물방울 등 여러분도 찾아보세요.

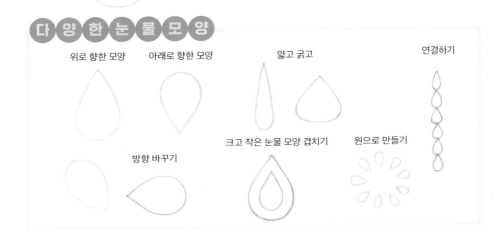

다양한 눈물 모양

위로 향한 모양　　아래로 향한 모양　　얇고 굵고　　　　　　연결하기

방향 바꾸기　　　　크고 작은 눈물 모양 겹치기　　원으로 만들기

★ 나뭇잎과 꽃잎

한 장은 나뭇잎

두 장을 이으면 떡잎

네 장은 네잎클로버

가득 모으면 꽃잎

겹치면 제비꽃

꽃봉오리도 눈물 모양

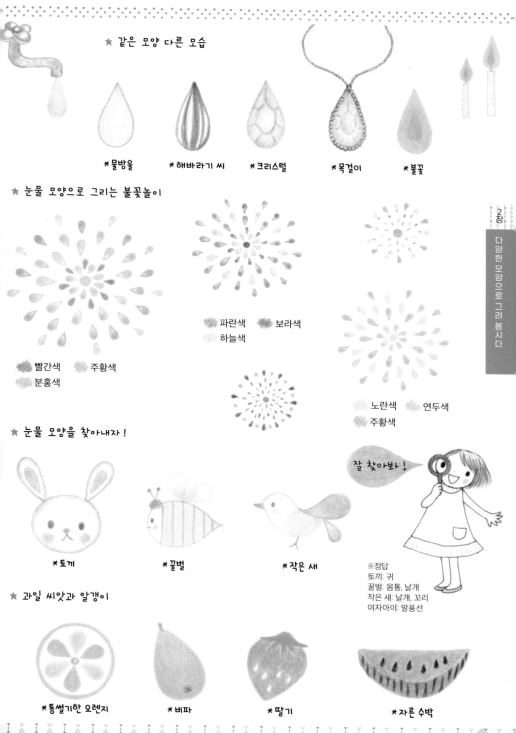

★ 같은 모양 다른 모습

* 물방울　　* 해바라기 씨　　* 크리스털　　* 목걸이　　* 불꽃

★ 눈물 모양으로 그리는 불꽃놀이

🟦 파란색　　🟪 보라색
🟦 하늘색

🟥 빨간색　　🟧 주황색
🟪 분홍색

🟨 노란색　　🟩 연두색
🟧 주황색

★ 눈물 모양을 찾아내자！

* 토끼　　　　* 꿀벌　　　　* 작은 새

잘 찾아봐！

※정답
토끼: 귀
꿀벌: 몸통, 날개
작은 새: 날개, 꼬리
여자아이: 말풍선

★ 과일 씨앗과 알갱이

* 통썰기한 오렌지　　* 비파　　* 딸기　　* 자른 수박

삼각형 으로 무엇을 그릴까?

지붕과 모자도 삼각형. 거꾸로 뒤집은 삼각형을 보고 있자니, 화난
얼굴을 한 누구누구가 생각나지 않나요?

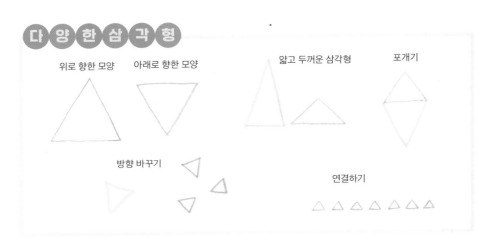

다양한 삼각형

위로 향한 모양　　아래로 향한 모양

얇고 두꺼운 삼각형　　포개기

방향 바꾸기

연결하기

★ 다양한 지붕

 분홍색
갈색
연두색

하늘색　　빨간색

★ 고깔모자 디자인

46

★ 삼각형 친구들

* 여우　　　* 생쥐　　　* 강아지　　　* 루돌프

★ 맛있는 삼각형

2장
다양한 모양으로 그려 봅시다

* 주먹밥

* 샌드위치
　🟤 갈색
　🔴 분홍색
　🟢 연두색

* 어묵
　⬛ 검은색
　🟤 갈색

* 삼각형 빙수
　🔴 빨간색
　🔵 하늘색

★ 좀 더 다양한 삼각형

* 삼각자

* 갈런드

* 옷걸이

* 트라이앵글

* 나무와 산

★ 삼각형은 몇 개일까?

* 보석

잘 세어 봐.

* 새

* 네덜란드 민속 의상인
　삼각형 모자

민속 모자가
삼각형!

* 멕시코
　솜브레로☆

* 재킷

※정답
보석: 10개
새: 2개(부리, 다리)
재킷: 4개(옷깃)

리본 모양으로 무엇을 그릴까 ?

가로로 두면 리본과 나비 모양이지만 , 세로로 세우면 뭔가 다른 모양을 발견할 수 있을 것만 같아요 .

다 양 한 리 본 모 양

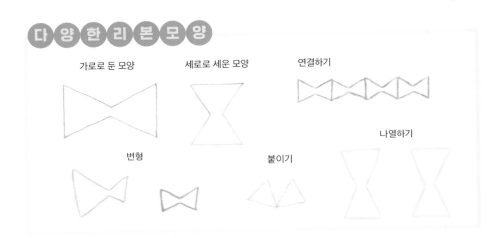

가로로 둔 모양 세로로 세운 모양 연결하기

변형 붙이기 나열하기

★ 리본 모양을 한 꽃밭

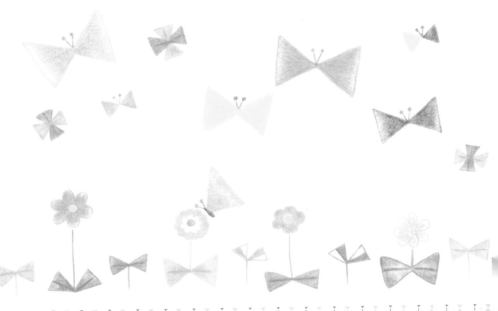

★ 어디에 리본을 달까 ?

* 머리에 리본

* 나비넥타이

* 땋은 머리에 리본

* 모자에 리본

★ 좀 더 다양한 리본 모양

* 프로펠러기

* 대나무 헬리콥터

* 바람개비

* 파스타
파르팔레

 살구색
갈색

* 물고기

★ 세로로 세운 리본 모양으로도 다양하게

* 꽃병

* 모래시계

* 크림소다

초록색
살구색
빨간색

내 수영복도
리본 모양.

* 커튼

* 술잔

* 트로피

갈색
노란색

사각형 으로 무엇을 그릴까?

우리 주변에는 사각형이 가득 있어요. 가로 또는 세로로 늘리거나,
쌓다 보면 아이디어가 무한히 펼쳐질 거예요.

다 양 한 사 각 형

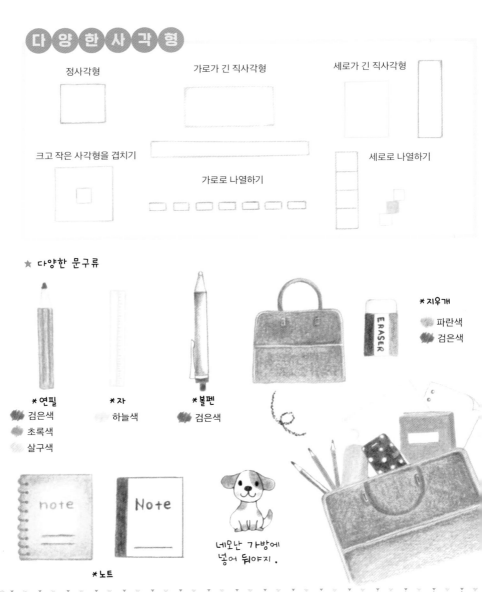

정사각형

가로가 긴 직사각형

세로가 긴 직사각형

크고 작은 사각형을 겹치기

가로로 나열하기

세로로 나열하기

★ 다양한 문구류

* 연필
검은색
초록색
살구색

* 자
하늘색

* 볼펜
검은색

* 지우개
파란색
검은색

ERASER

note

Note

* 노트

네모난 가방에
넣어 둬야지.

★ 다양한 사각형

정장 모자로 멋 부리기!

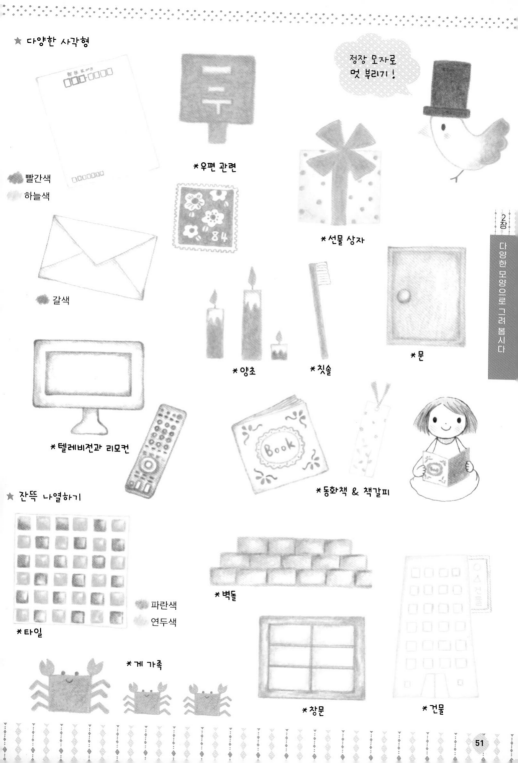

* 우편 관련

● 빨간색
● 하늘색

* 선물 상자

● 갈색

* 양초 * 칫솔 * 문

* 텔레비전과 리모컨

* 동화책 & 책갈피

2장

다양한 모양으로 그려 봅시다

★ 잔뜩 나열하기

● 파란색
● 연두색

* 벽돌

* 타일

* 게 가족

* 창문 * 건물

초승달 모양으로 무엇을 그릴까 ?

환상적인 분위기의 초승달 모양은 음식 속에 곧잘 숨어 있곤 해요.

다 양 한 초 승 달 모 양

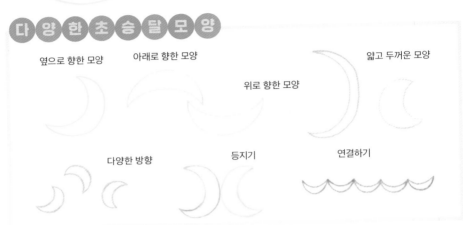

옆으로 향한 모양

아래로 향한 모양

위로 향한 모양

얇고 두꺼운 모양

다양한 방향

등지기

연결하기

★ 맛있는 초승달 모여라 !

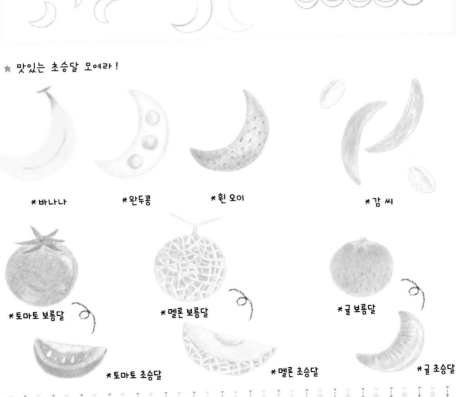

＊바나나

＊완두콩

＊흰 오이

＊감 씨

＊토마토 보름달

＊멜론 보름달

＊귤 보름달

＊토마토 초승달

＊멜론 초승달

＊귤 초승달

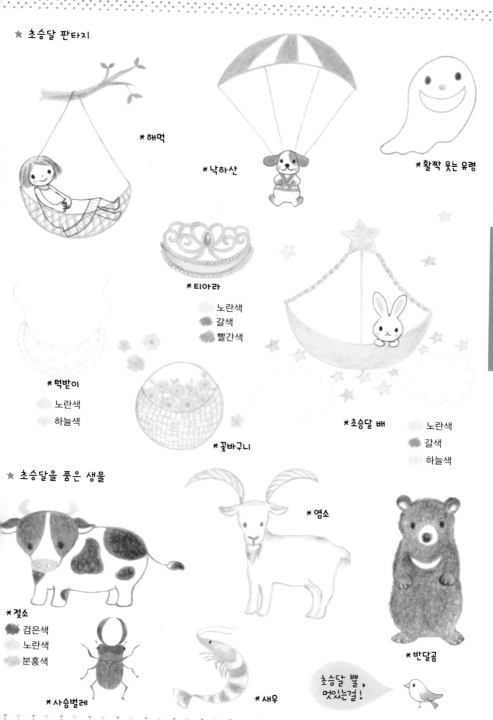

★ 초승달 판타지

* 해먹

* 낙하산

* 활짝 웃는 유령

* 티아라

노란색
갈색
빨간색

* 턱받이

노란색
하늘색

* 꽃바구니

* 초승달 배

노란색
갈색
하늘색

★ 초승달을 품은 생물

* 염소

* 젖소

검은색
노란색
분홍색

* 반달곰

* 사슴벌레

* 새우

초승달 뿔,
멋있는걸!

호주머니 모양으로 무엇을 그릴까?

그릇 모양으로 보이지만 거꾸로 뒤집으면 봉긋한 산 같기도 하지요. 그림에 상상력을 더해 보세요.

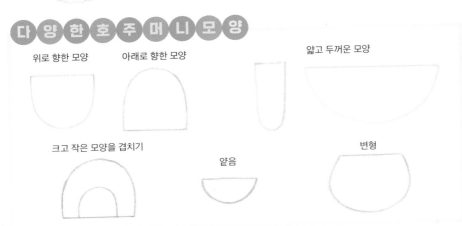

다양한 호주머니 모양

위로 향한 모양 아래로 향한 모양 얇고 두꺼운 모양

크고 작은 모양을 겹치기 얇음 변형

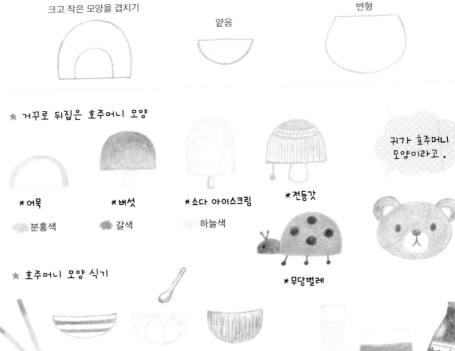

★ 거꾸로 뒤집은 호주머니 모양

귀가 호주머니 모양이라고.

* 어묵 * 버섯 * 소다 아이스크림 * 전등갓

분홍색 갈색 하늘색

* 무당벌레

★ 호주머니 모양 식기

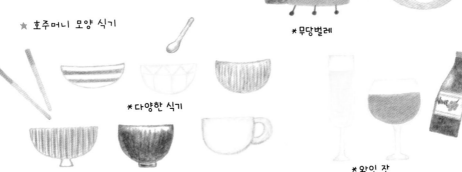

* 다양한 식기

* 와인 잔

★ 부엌 용품

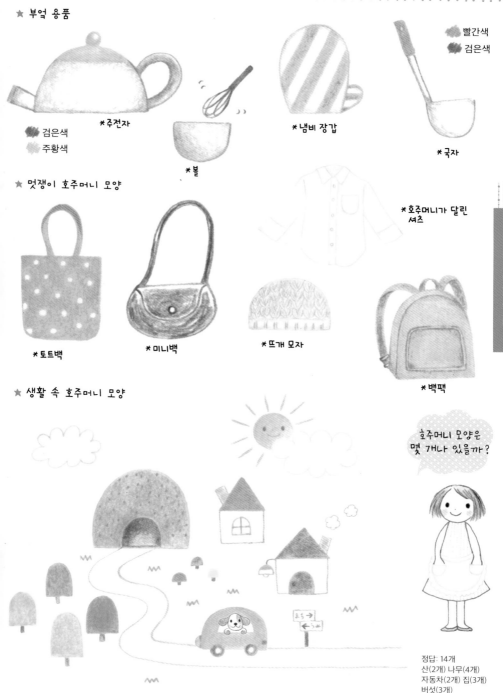

빨간색
검은색

*주전자

검은색
주황색

*볼

*냄비 장갑

*국자

★ 멋쟁이 호주머니 모양

*호주머니가 달린 셔츠

*토트백

*미니백

*뜨개 모자

*백팩

★ 생활 속 호주머니 모양

호주머니 모양은 몇 개나 있을까?

정답: 14개
산(2개) 나무(4개)
자동차(2개) 집(3개)
버섯(3개)

구름 모양으로 무엇을 그릴까?

몽글몽글한 구름 모양을 넣으면 일러스트가 훨씬 즐거워진답니다.

다양한 구름 모양

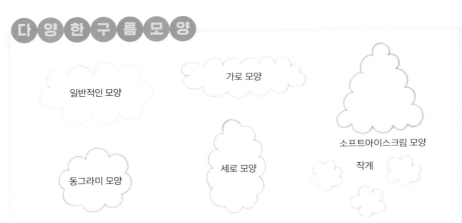

일반적인 모양

가로 모양

소프트아이스크림 모양

작게

세로 모양

동그라미 모양

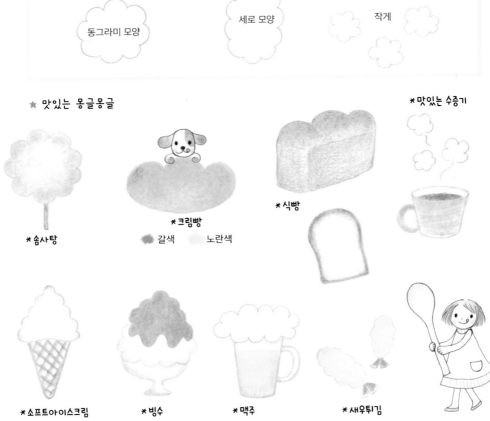

★ 맛있는 몽글몽글

* 맛있는 수증기

* 솜사탕

* 크림빵
갈색 노란색

* 식빵

* 소프트아이스크림

* 빙수

* 맥주

* 새우튀김

★ 레이스 장식

★ 귀여운 몽글몽글

*폭신폭신 포니테일

*산타 할아버지

*토이 푸들

*몽글몽글 샴푸

*몽글몽글 양

★ 나무와 꽃

다각형 으로 무엇을 그릴까 ?

오각형 , 육각형 , 별 모양 . 생각지도 못한 곳에서 우연히 발견하면 왠지 즐거워지곤 해요 .

다 양 한 다 각 형

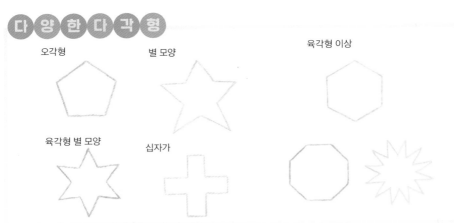

오각형

별 모양

육각형 이상

육각형 별 모양

십자가

★ 별 모양

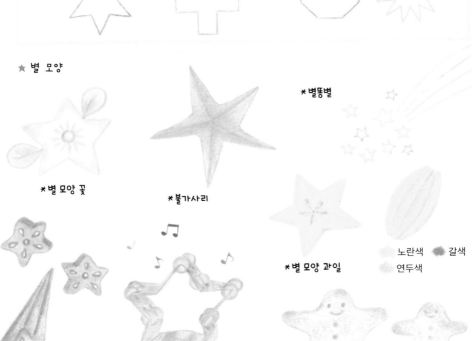

* 별똥별

* 별 모양 꽃

* 불가사리

* 별 모양 과일

노란색 갈색
연두색

* 오크라

* 별 모양 탬버린

노란색 갈색

* 진저 쿠키

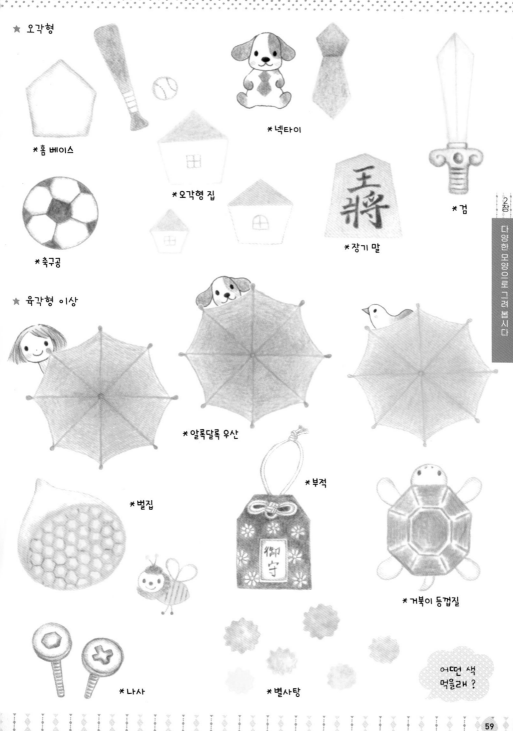

★ 오각형

* 홈 베이스

* 넥타이

* 오각형 집

* 검

* 축구공

* 장기 말

★ 육각형 이상

* 알록달록 우산

* 벌집

* 부적

* 거북이 등껍질

* 나사

* 별사탕

어떤 색 먹을래 ?

사다리꼴 로 무엇을 그릴까?

사다리꼴 모양을 표현할 때 , 네모난 사물의 원근감을 표현할 때
사다리꼴이 활약합니다 .

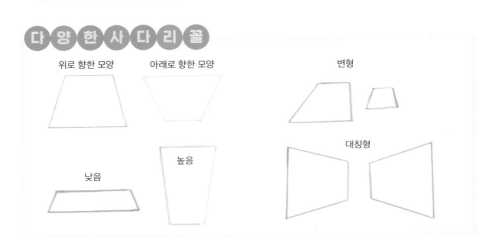

다 양 한 사 다 리 꼴

위로 향한 모양　　　아래로 향한 모양　　　　　　변형

대칭형

낮음　　　높음

★ 위로 향한 사다리꼴

＊푸딩　　　　＊커피 젤리　　　　＊띰틀　　　　＊사다리꼴 산

★ 아래로 향한 사다리꼴

＊물뿌리개

사다리꼴
원피스 !

＊화분　　　　＊물컵　　　　＊액자

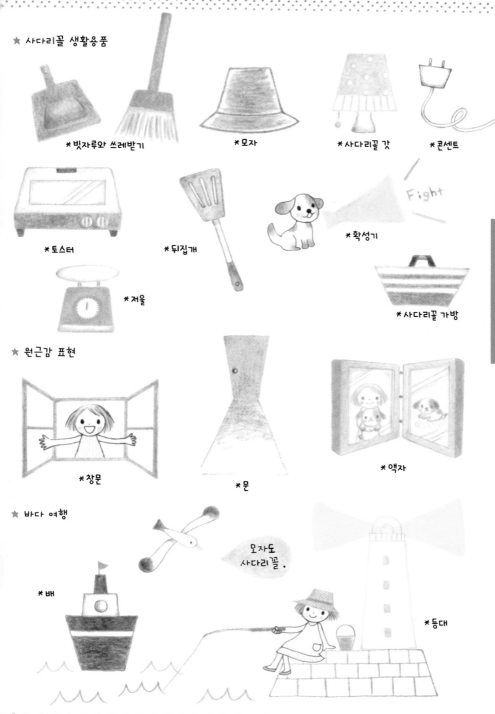

★ 사다리꼴 생활용품

＊빗자루와 쓰레받기

＊모자

＊사다리꼴 갓

＊콘센트

＊토스터

＊뒤집개

＊확성기

Fight

＊저울

＊사다리꼴 가방

★ 원근감 표현

＊창문

＊문

＊액자

★ 바다 여행

＊배

모자도
사다리꼴.

＊등대

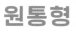

원통형 으로 무엇을 그릴까 ?

납작한 모양 , 길쭉한 모양 등 다양한 모양이 있지만 알고 보면 모두
원통형이랍니다 .

다 양 한 원 통 형

세로로 두기 가로로 두기 쌓기 납작한 모양

길쭉한 모양

★ 세로로 둔 원통형

주스 캔
디자인

검은색 검은색 검은색
빨간색 노란색 하늘색
 주황색

건전지
디자인

빨간색
주황색
검은색

★ 가로로 둔 원통형

*시나몬 스틱

*롤 케이크

*김밥

*랑그드샤 쿠키

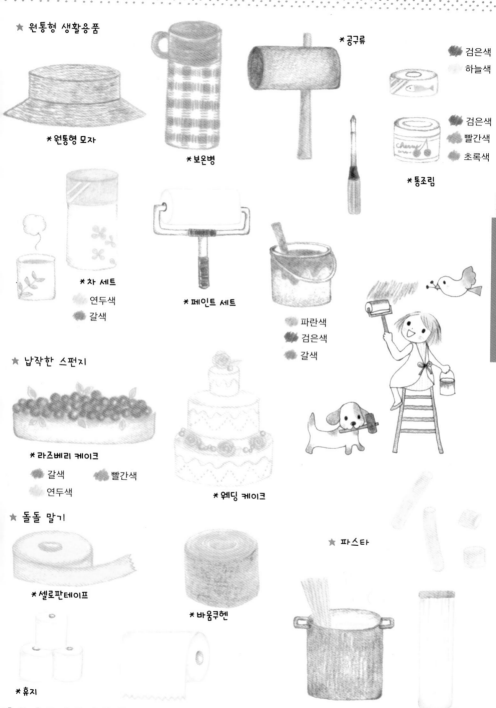

★ 원통형 생활용품

＊원통형 모자

＊보온병

＊공구류

검은색
하늘색

검은색
빨간색
초록색

＊통조림

＊차 세트
연두색
갈색

＊페인트 세트

파란색
검은색
갈색

★ 납작한 스펀지

＊라즈베리 케이크
갈색 빨간색
연두색

＊웨딩 케이크

★ 돌돌 말기

＊셀로판테이프

＊바움쿠헨

★ 파스타

＊휴지

표주박 모양으로 무엇을 그릴까 ?

잘록하게 들어간 부분이 귀여운 표주박 모양입니다 . 재미있는
캐릭터도 생겨날 것 같아요 !

다양한 표주박 모양

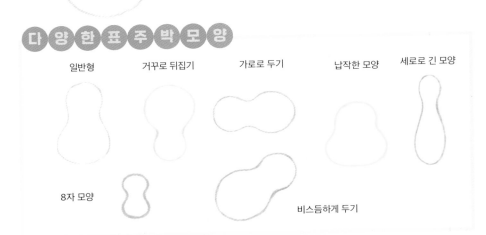

일반형　　거꾸로 뒤집기　　가로로 두기　　납작한 모양　　세로로 긴 모양

8자 모양　　　　　　　　　　　　　비스듬하게 두기

★ 표주박 모양 캐릭터

*병아리　　　　*펭귄　　　　*부엉이　　　　*마트료시카

★ 거꾸로 뒤집은 표주박 모양의 얼굴

*기린　　　　*말　　　　*생쥐　　　　*젖소

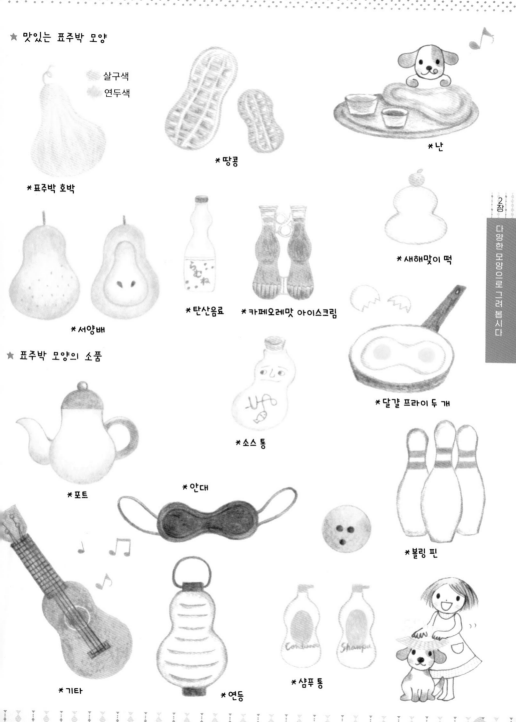

★ 맛있는 표주박 모양

살구색
연두색

＊땅콩

＊난

＊표주박 호박

＊서양배

＊탄산음료

＊카페오레맛 아이스크림

＊새해맞이 떡

★ 표주박 모양의 소품

＊소스 통

＊달걀 프라이 두 개

＊포트

＊안대

＊볼링 핀

＊기타

＊연등

＊샴푸 통

우리 주변에도! 1, 2, 3 색의 세계

생활 소품 속에서 찾아보자

3색이라고 해서 어렵게 생각하지 마세요. 한정된 색이지만 충분히 멋있는 패턴들이 이미 우리 주변에 많이 있답니다. 함께 찾아볼까요?

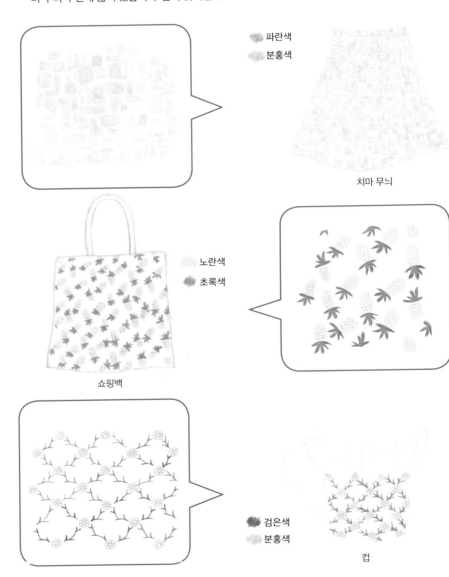

파란색
분홍색

치마 무늬

노란색
초록색

쇼핑백

검은색
분홍색

컵

포장지와 종이봉투

백화점이나 가게에서 사용하는 포장지나 종이봉투 속에서도 근사한 1, 2, 3색을 찾아볼 수 있어요. 하나둘, 따라 그리다 보면 감각이 좋아질 거예요.

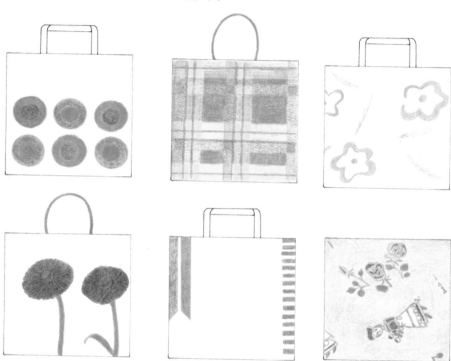

패키지 등

과자 패키지나 도자기도 참고하면 좋아요. 그 외에도 커튼, 포스터, 간판 등 멋진 디자인을 발견하면 꼭 따라 그려 보세요.

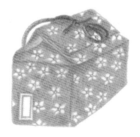
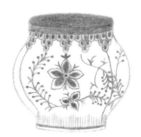

● 지우개 사용법 ●

색연필로 그린 그림을 지울 수 있는 전용 지우개, 살살 문질러 그러데이션을 표현할 때 사용하는 지우개 등 상황에 맞는 지우개를 활용하며 그리는 것도 추천합니다. 또한 색칠하다 생기는 뭉치는 부분에는 연필 모양의 지우개를 사용하면 편리합니다. 다양한 장면에서 필요에 따라 지우개를 효과적으로 사용해 보세요.

chapter.3

좀 더 다채롭게 그려 봅시다

12 색 세트 중에서 세 가지 색을 골라
동물과 패션, 음식 등을 그려요.
3 색만으로도 다채로운 세계를 그릴 수 있어요.

그림 그리는 기법 알아보기

1장과 2장에서는 색과 형태가 중심이었지만, 3장에서는 다양한 모티브를 1색~3색만 사용해 그리는 연습을 해요. 캐릭터처럼 데포르메(사실적으로 표현하지 않고 특징을 부각해 그리는 기법-역주)한 일러스트, 본 것을 이미지화하는 일러스트, 사진처럼 그리는 사실적인 일러스트 등 좋아하는 터치로 그려 보세요. 자, 이제부터 제한된 색으로 그리는 즐거움을 함께 만끽해 볼까요?

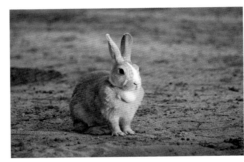

특징적인 귀를
크게 그린
일러스트

캐릭터 일러스트

사진과 같은 색을 사용하지 말고 머릿속에 떠오르는 이미지에서 색을 고릅니다.

이어서 사실적인
일러스트에도
도전해 보자고 !

● 갈색

● 분홍색

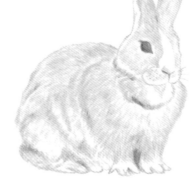

1색으로 그리는 사실적인 일러스트

진한 부분, 연한 부분을 잘 관찰하여 데
생하듯이 음영을 넣어 봅시다.

 갈색

3색으로 그리는 사실적인 일러스트

1색으로 그린 위 일러스트에 2색을 더
해 좀 더 사실적으로 그려 봅시다.

노란색　 검은색

ONE POINT

사진을 잘 보고 최대한 비슷한 3색을 정합니다.

털의 결과 복슬복슬한 느낌은 색연필을 뾰족하게
깎아서 그리면 잘 살릴 수 있어요.

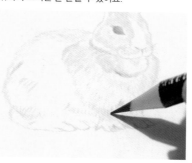

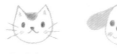

01 동물을 그려요

강아지와 고양이 얼굴 그리기

- 갈색
- 분홍색
- 파란색

갈색을 베이스로 하면 포근한 분위기

- 갈색
- 분홍색

- 검은색
- 분홍색

- 검은색
- 분홍색

검은색을 베이스로 하면 또렷한 이미지

몸까지 그리기

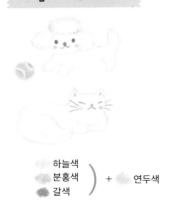

- 하늘색
- 분홍색
- 갈색

) + 연두색

이 3색으로 판타지스러운 느낌을!

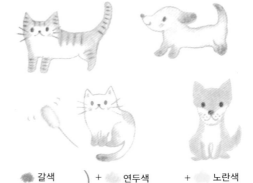

- 갈색
- 분홍색

) + 연두색
초록색

+ 노란색

갈색과 분홍색을 메인으로 사용하면서 포인트 컬러 더하기

햄스터와 토끼의 다양한 동작

메인으로 사용하는 건
이 2색입니다.

- 갈색
- 분홍색

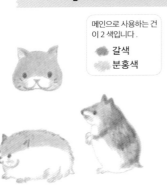

+ 검은색

+ 빨간색

다양한 동물 그리기

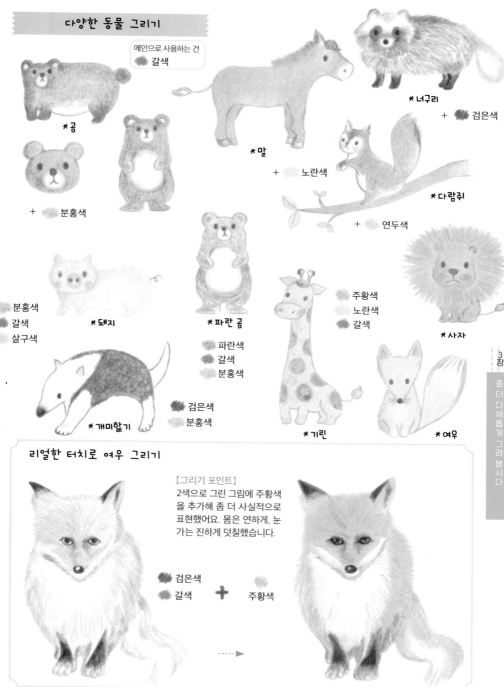

메인으로 사용하는 건
갈색

＊곰

＊ 너구리
＋ 검은색

＋ 분홍색

＊말
＋ 노란색

＊다람쥐
＋ 연두색

분홍색
갈색
살구색

＊돼지

＊파란 곰
파란색
갈색
분홍색

주황색
노란색
갈색

＊사자

검은색
분홍색

＊개미핥기

＊기린

＊여우

리얼한 터치로 여우 그리기

[그리기 포인트]
2색으로 그린 그림에 주황색을 추가해 좀 더 사실적으로 표현했어요. 몸은 연하게, 눈가는 진하게 덧칠했습니다.

검은색
갈색 ＋ 주황색

02 새를 그려요

캐릭터처럼 그린 새들

특징 있는 날개와 부
리를 과장해서 그리
면 캐릭터 일러스트로
완성할 수 있어요.

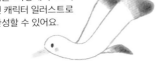

🔴 검은색
🔵 노란색
🔴 주황색

메인으로 사용하는 건
🔵 하늘색 입니다.
새하얀 새를 그릴 때는
윤곽선이 됩니다.

+ 🔴 갈색
🔴 주황색

+ 🔴 노란색
🔴 갈색

🔴 분홍색
🔴 갈색

+ 🔴 노란색
🔴 검은색

색과 날개를 데포르메로 표현

밤에 만난 부엉이와 낮에 만난 부엉이

🔴 보라색
🔵 노란색

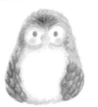

🔴 갈색
🔴 주황색
🔵 노란색

판타지스러운 새

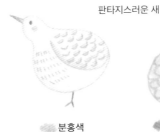

🔴 분홍색
🔴 갈색

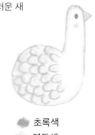

🔴 초록색
🔵 연두색
🔴 갈색

닭 · 병아리 · 작은 새

🔴 갈색
🔵 살구색
🔴 빨간색

🔵 노란색
🔴 주황색

문지르거나 덧칠해서 그린 귀여운 새가 가득!

🔵 파란색
🔴 주황색

🔴 빨간색
🔴 갈색
🔵 연두색

🔵 연두색
🔴 갈색
🔴 분홍색

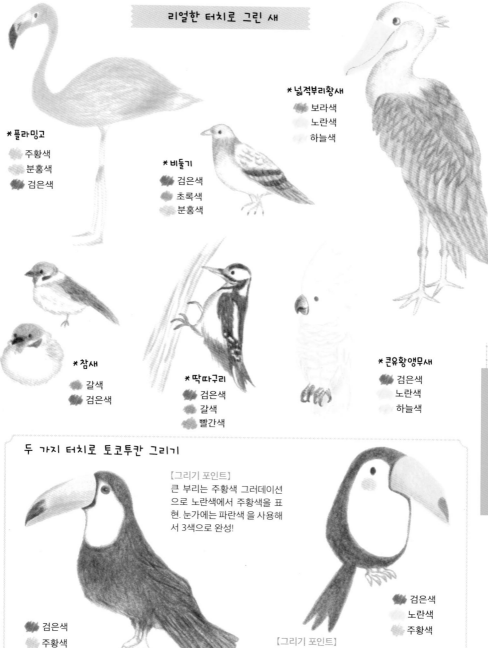

리얼한 터치로 그린 새

＊플라밍고
- 주황색
- 분홍색
- 검은색

＊비둘기
- 검은색
- 초록색
- 분홍색

＊넓적부리황새
- 보라색
- 노란색
- 하늘색

＊참새
- 갈색
- 검은색

＊딱따구리
- 검은색
- 갈색
- 빨간색

＊큰유황앵무새
- 검은색
- 노란색
- 하늘색

두 가지 터치로 토코투칸 그리기

【그리기 포인트】
큰 부리는 주황색 그러데이션으로 노란색에서 주황색을 표현. 눈가에는 파란색을 사용해서 3색으로 완성!

- 검은색
- 주황색
- 파란색

- 검은색
- 노란색
- 주황색

【그리기 포인트】
큰 부리를 포인트로 그리고 동글동글 귀여운 캐릭터 느낌으로 완성.

03 물속 생물을 그려요

캐릭터처럼 그린 물속 생물

알록달록하게 그려 봅시다.

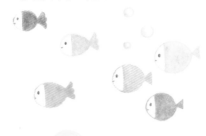

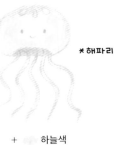

✻ 해파리

분홍색 + 하늘색
노란색

✻ 아귀
보라색
하늘색
노란색

✻ 거북복
노란색
갈색

✻ 복어
하늘색
갈색

하늘색
파란색

✻ 개복치

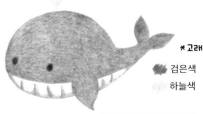

✻ 고래
검은색
하늘색

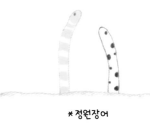

✻ 정원장어

갈색
검은색
노란색

연두색
초록색
분홍색

물속 기포 · 불가사리 · 해초류

분홍색
하늘색
노란색

✻ 불가사리
주황색

좀 더 사실적으로

어떤 색을 띠고 있는지 세세하게 관찰해 봅시다.

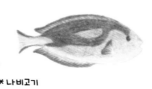

＊블루탱
- 파란색
- 보라색
- 노란색

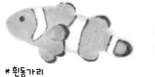

＊흰동가리
- 주황색
- 검은색

＊나비고기
- 노란색
- 주황색
- 파란색

＊해달
- 갈색
- 하늘색

빨간색
하늘색

＊깃대돔
- 보라색
- 노란색
- 검은색

＊소라게

갈색
노란색
초록색

＊돌고래
- 파란색
- 보라색
- 검은색

＊바다거북

3장

좀 더 다채롭게 그려 봅시다

리얼한 터치로 펭귄 그리기

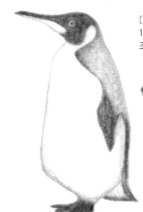

[그리기 포인트]
1색으로 심플하게 농도를
조절하며 그립니다.

검은색 ➕ 주황색
노란색

- - - - ▶

부리와 목 주변은 주황색,
목 주변의 연한 부분은 노
란색으로 칠해 좀 더 사실
적으로 표현해요.

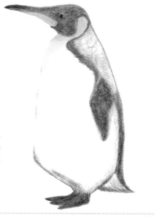

신선한

04 과일을 그려요

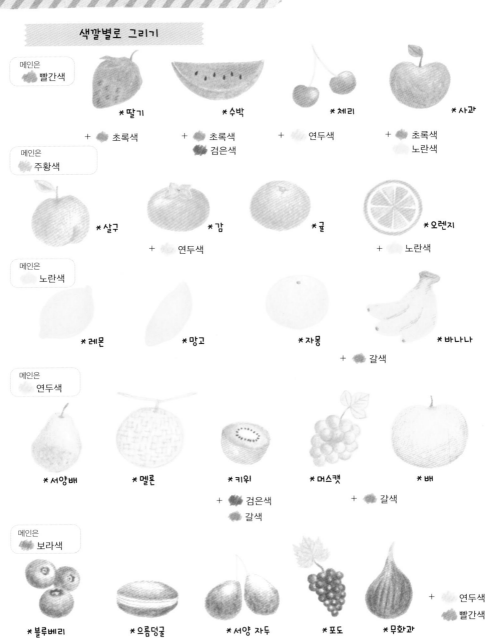

색깔별로 그리기

메인은
빨간색

* 딸기 * 수박 * 체리 * 사과

+ 초록색 + 초록색 + 연두색 + 초록색
 검은색 노란색

메인은
주황색

* 살구 * 감 * 귤 * 오렌지

 + 연두색 + 노란색

메인은
노란색

* 레몬 * 망고 * 자몽 * 바나나

 + 갈색

메인은
연두색

* 서양배 * 멜론 * 키위 * 머스캣 * 배

 + 검은색 + 갈색
 갈색

메인은
보라색

* 블루베리 * 으름덩굴 * 서양 자두 * 포도 * 무화과

+ 연두색
 빨간색

좀 더 사실적으로

알알이 박힌 씨를 완성하면 뿌듯!

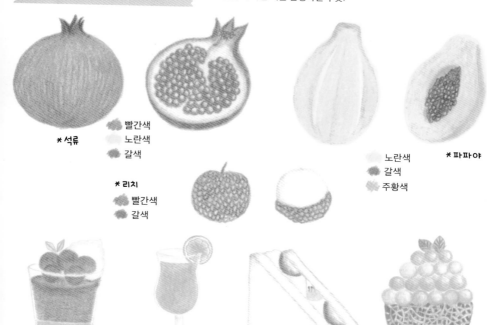

*석류
- 빨간색
- 노란색
- 갈색

*리치
- 빨간색
- 갈색

*파파야
- 노란색
- 갈색
- 주황색

*수박 젤리
- 하늘색
- 빨간색
- 연두색

*오렌지 주스
- 하늘색
- 주황색
- 노란색

*과일 샌드위치
- 갈색
- 빨간색
- 연두색

*멜론 볼
- 연두색
- 초록색
- 주황색

리얼한 터치로 파인애플 그리기

[그리기 포인트]
잎은 초록색으로, 파인애
플만의 독특한 그물 무늬
는 갈색으로 농도를 조절
하며 입체감을 표현해요.

- 초록색
- 갈색

➕

- 노란색

------▶

열매 부분에 노란색을 덧
칠한 후, 그물 무늬를 그
려 넣어 사실적으로 완성
합니다.

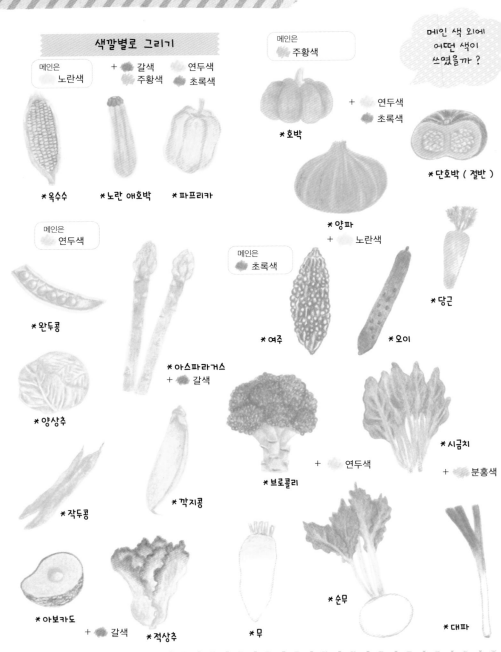

색깔별로 그리기

메인은
노란색

+ 갈색 연두색
 주황색 초록색

* 옥수수 * 노란 애호박 * 파프리카

메인은
연두색

* 완두콩

* 아스파라거스
 + 갈색

* 양상추

* 작두콩

* 깍지콩

* 아보카도

+ 갈색 * 적상추

메인은
주황색

메인 색 외에
어떤 색이
쓰였을까 ?

+ 연두색
 초록색

* 호박

* 단호박 (절반)

* 양파
 + 노란색

* 당근

메인은
초록색

* 여주

* 오이

* 시금치

+ 연두색

* 브로콜리

+ 분홍색

* 순무

* 무

* 대파

메인은
갈색

* 마늘

* 새송이 버섯

메인은
빨간색
+ 연두색
초록색

* 토마토

* 빨간 피망

* 래디시

메인은
보라색

* 자색 고구마

* 자색 양배추

* 자색 순무

* 가지
+ 분홍색
+ 연두색
초록색

요리한 채소 , 버무린 채소도
3 색으로 그려 봅시다 .

* 가지 무침
보라색
갈색
노란색

* 익힌 채소 샐러드
연두색
갈색
노란색

* 토마토와 노란 파프리카 샐러드
연두색
갈색
빨간색

리얼한 터치로 감자 그리기

【그리기 포인트】
윤곽과 울퉁불퉁한 모습을 유심
히 관찰하면서 갈색 1색으로 그
립니다.

노란색과 주황색을 겹쳤더니
예쁜 황토색 감자가 나타났어요.

갈색 + 노란색
주황색

06 빵과 구움과자를 그려요

구움 색 마스터하기

● 갈색　　● 노란색　(일부는　● 주황색　● 검은색)
메인인 2색을 겹치면 노릇한 구움 색을 표현할 수 있어요.

2 색으로
다양한 빵과
구움과자를
그려요.

＊식빵

＊멜론빵

＊단팥빵

＊시나몬롤

＊옥수수빵

＊도리야키

＊크루아상

＊카스텔라

＊마들렌

＊에클레어

＊롤빵

＊베이글

＊쉬폰케이크

＊쿠키

＊치즈 케이크

다양한 색의 과자

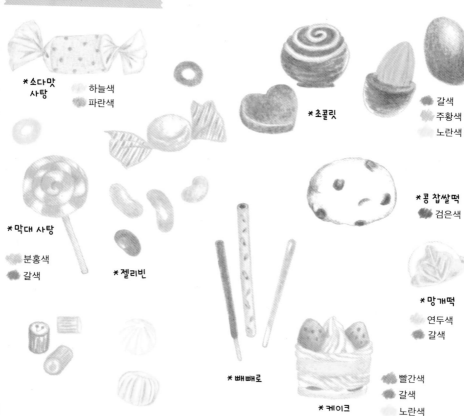

* 소다맛 사탕
 - 하늘색
 - 파란색

* 초콜릿
 - 갈색
 - 주황색
 - 노란색

* 콩 찹쌀떡
 - 검은색

* 막대 사탕
 - 분홍색
 - 갈색

* 젤리빈

* 망개떡
 - 연두색
 - 갈색

* 빼빼로

* 케이크
 - 빨간색
 - 갈색
 - 노란색

리얼한 터치로 초코소라빵 그리기

【그리기 포인트】
광택 부분을 칠하지 않고 흰색으로 남겨 두는
게 초코소라빵의 돌돌 말린 부분을 표현하는
포인트. 갈색으로 섬세하게 강약을 조절하면서
그려 보세요.

노란색으로 덧칠했더니 따뜻한 느낌이 더
해졌어요. 광택 부분은 지우개로 가볍게
누르면서 자연스럽게 어우러지게 하세요.

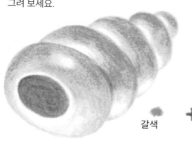

갈색 + 노란색

07 패션 소품을 그려요

다양한 옷

농도를 조절하면 1색으로도 다양한 옷을 그릴 수 있어요. 가지고 있는 색 연필로 부담 없이 그려 봅시다.

분홍색

하늘색

* 핑크와 블루의 심플 티셔츠

* 단추 달린 카디건

* 검정 재킷

연두색

분홍색

보라색

파란색

* 플레어스커트

노란색 주황색

* 니트

* 블라우스

흰 블라우스는 하늘색으로 농도를 조절해요.

* 회색 후드 티

* 나팔바지

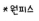

* 원피스

주름 부분도 농도를 잘 활용하면 1색으로도 입체적!

질감의 차이는 칠하는 방법으로 표현합니다.

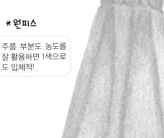

그늘지는 부분을 생각하면서 칠하기

검은색
갈색

* 모자

* 신발

갈색과 진갈색의 차분한 조합

모양과 무늬 그려 넣기

광택 부분은 남겨 두기

악어가죽 무늬도 정성껏

원포인트 색이 돋보입니다.

* 시계

파란색
검은색

그리는 게 재밌는 디자인 양산

* 가방

노란색과 갈색을 섞어 골드 느낌으로

주름도 정성껏 그립시다.

* 액세서리

* 양산

* 안경

08 생활 소품을 그려요

서양풍 소품

- 파란색
- 노란색
- 갈색

*전등갓

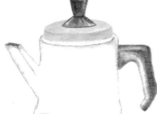

- 주황색
- 연두색
- 검은색

*포트

심플하지만 화려하게 보이는 3색 디자인 커튼

*식기류 검은색

모던하고 시크하게

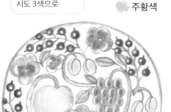

*슬리퍼

- 노란색
- 주황색

*카페오레 컵

- 하늘색
- 파란색

무늬가 멋스러운 접시도 3색으로

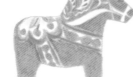

*달라헤스트

- 빨간색
- 초록색
- 노란색

*접시

- 보라색
- 연두색
- 검은색

*커튼

- 파란색
- 초록색
- 검은색

일본풍 소품

＊종이풍선

＊빨간색
＊초록색
＊노란색

일본 장난감은 빨
간색이 많아요.

＊빨간 소 노리개
(복을 가져다주는 전통 공예품-역주)

＊겐다마
(일본 전통 장난감-역주)

＊바람개비

＊부채

＊복주머니

＊경조사 씰
(경조사 때 선물하는 상자나
봉투에 장식하는 실-역주)

하늘색으로
시원하게

＊젓가락과 젓가락 받침대

＊동전 지갑

＊갈색
＊하늘색
＊파란색

일본 소품은
심플해요.

분홍색과 연
두색의 다정
한 배색

＊분홍색
＊연두색
＊검은색

파란색
보라색

＊빨간색 ＊손수건

＊손거울

＊조리

자유롭게

09 꽃을 그려요

어떤 색을 조합해서
꽃을 그릴까 ?

원포인트 한 송이 꽃

좋아하는 색(최대 3색)과 좋아하는 모양으로 가상의 꽃을 가득 완성해요.

＊연꽃

＊데이지풍

＊달리아풍

＊유채꽃풍

＊은방울꽃

무늬를 넣은 꽃

2색으로 조합한 작은 꽃들

리얼한 터치로 그린 꽃

복잡해 보이는 꽃잎도 1색~3색을 사용해 사실적으로 그릴 수 있어요.

노란색
주황색
보라색

노란색
주황색
연두색

＊ 팬지

> 메인 색을 바꾸면 다양한
> 패턴의 팬지를 만들 수 있어요.

＊ 민들레

> 주황색으로 윤곽을 잡으면서
> 노란색을 덧칠해요.

빨간색
초록색
연두색

＊ 카네이션

> 빨간색 1색으로도 농도를
> 조절하면 겹친 꽃잎을 표
> 현할 수 있어요.

노란색
초록색
연두색

＊ 미모사

> 보송보송한 꽃과 날카
> 로운 잎은 뾰족하게 깎
> 은 색연필로 그려요.

노란색
초록색
하늘색

＊ 칼라

> 흰 꽃을 표현할 때는 하늘색으로
> 심플하게 그려요.

＊ 거베라

> 가지런하지 않은 꽃잎도
> 생생함이 있어서 좋아요.

갈색
주황색
노란색

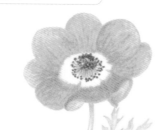

＊ 아네모네

> 뾰족하게 깎은 색연
> 필로 꽃줄기를 섬세
> 하게 표현해요.

빨간색
연두색
보라색

분홍색
연두색

＊ 장미

> 분홍색으로 농도를 조절
> 하며 꽃잎을 한 장 한 장
> 꼼꼼히 칠합니다.

10 나무와 잎을 그려요

상상으로 그리는 나무들

다양한 형태, 무늬, 색으로 그려 봅시다. P74의 새들도 개성 있는 나무에 모여들기 시작했어요!

＊물방울무늬 나무

＊줄무늬 나무

＊동화 속 나무

＊털실 느낌 나무

＊크리스마스 트리풍 나무

＊작은 새 나무

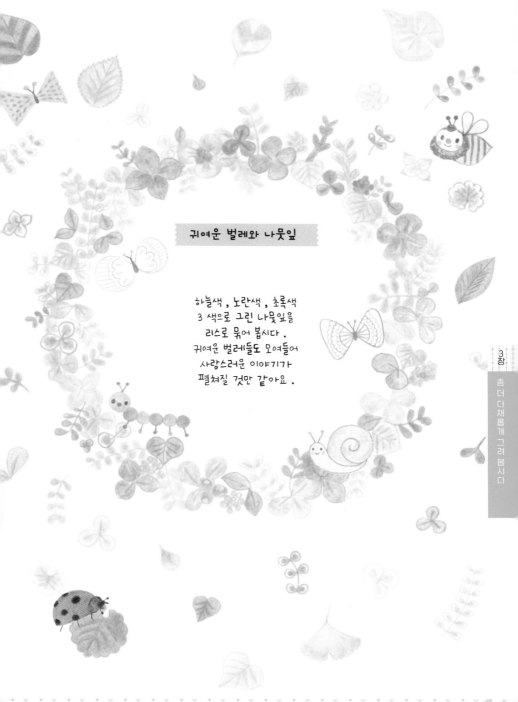

귀여운 벌레와 나뭇잎

하늘색 , 노란색 , 초록색
3 색으로 그린 나뭇잎을
리스로 묶어 봅시다 .
귀여운 벌레들도 모여들어
사랑스러운 이야기가
펼쳐질 것만 같아요 .

3 장

좀 더 다채롭게 그려 봅시다

11 인물을 그려요

얼굴 그리기

아래 그림과 닮은 사람이 있나요?
머리 길이, 수염이나 주름 등 특징을 하나씩 발견해 그려 봐요.
아이콘처럼 완성하는 것도 재미있답니다.

아기

여자아이

남자아이

오빠 / 형

언니 / 누나

엄마

아빠

할머니

할아버지

일하는 사람들

일하는 사람들을 3색으로 심플하게 표현해요. 유니폼의 메인 컬러인
1색을 먼저 정한 후에 나머지 2색을 골라 그리는 게 포인트입니다.

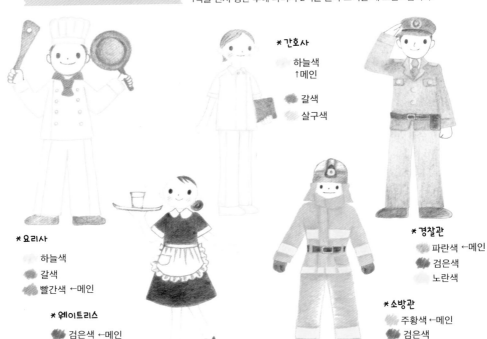

✽간호사
하늘색
↑메인
갈색
살구색

✽요리사
하늘색
갈색
빨간색 ←메인

✽웨이트리스
검은색 ←메인
분홍색
살구색

✽경찰관
파란색 ←메인
검은색
노란색

✽소방관
주황색 ←메인
검은색
노란색

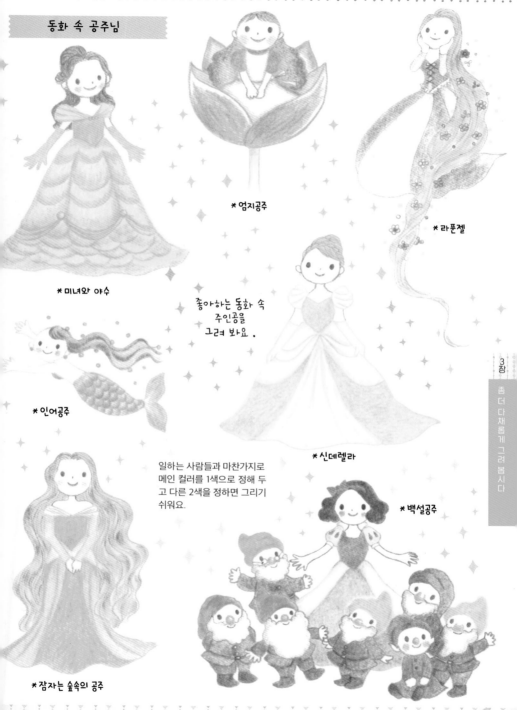

＊엄지공주

＊라푼젤

＊미녀와 야수

좋아하는 동화 속
주인공을
그려 봐요 .

＊인어공주

＊신데렐라

일하는 사람들과 마찬가지로
메인 컬러를 1색으로 정해 두
고 다른 2색을 정하면 그리기
쉬워요.

＊백설공주

＊잠자는 숲속의 공주

12 우리 동네를 그려요

다양한 교통수단

각 교통수단의 가장 특징적인 색을 메인으로
사용하면서 3색으로만 그려 봅시다.

* 열기구

하늘을 나는
교통수단

* 구급차

* 경찰차

* 헬리콥터

업무용 차

업무용 차는 빨간색이
메인일 때가 많아요.

* 트럭

* 비행기

* 소방차

* 고속철도

* 전철

🟢 초록색
🟡 살구색
🟤 갈색

* 기차

여행하는
교통수단

* 버스

메인인 갈색과 검은
색 2색으로 그린 리
얼한 스쿠터

* 자전거

멋있는
교통수단

🟤 검은색
🟤 갈색

* 스쿠터

* 미니카

심플한 건물 그리기

지도에 그리는 느낌으로 심플하게 건물을 그려요. 색이나 마크, 건물의 형태 등을 한눈에 알아볼 수 있도록 특징을 잘 표현해서 그리는 게 포인트입니다.

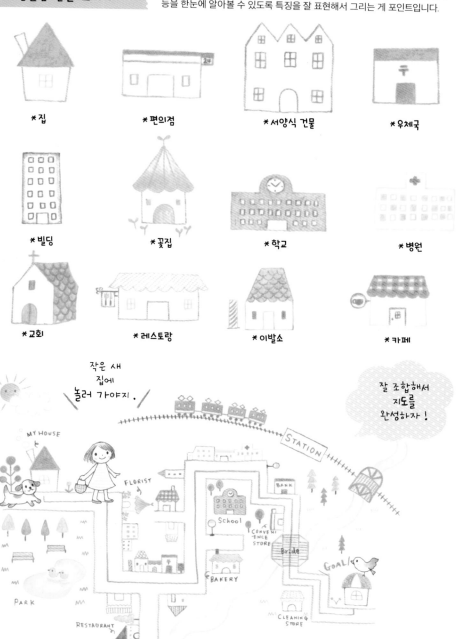

*집 *편의점 *서양식 건물 *우체국

*빌딩 *꽃집 *학교 *병원

*교회 *레스토랑 *이발소 *카페

3장 좀 더 다채롭게 그려 봅시다

작은 새 집에 놀러 가야지.

잘 조합해서 지도를 완성하자!

MY HOUSE FLORIST STATION BANK School CONVENIENCE STORE Bride GOAL BAKERY PARK RESTAURANT CLEANING STORE

모여라 ! 같은 색을 조합해 그릴 수 있는 친구들

기린과 푸딩, 알고 보면 같은 색으로 그릴 수 있어요. 이런 예는 얼마든지 있답니다. 여기서는 같은 조합
으로 그릴 수 있는 친구들을 모아 봤어요.

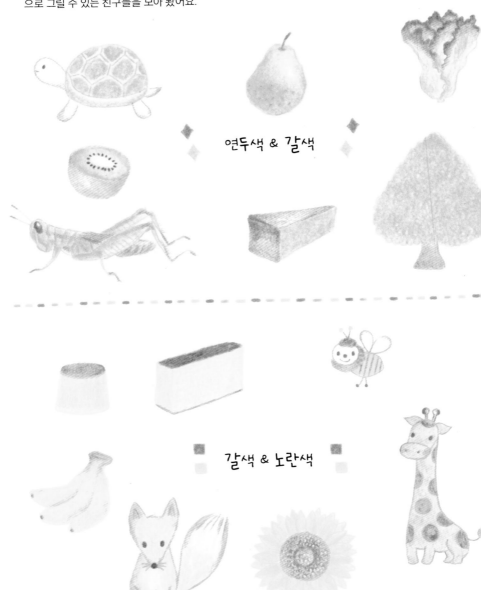

연두색 & 갈색

갈색 & 노란색

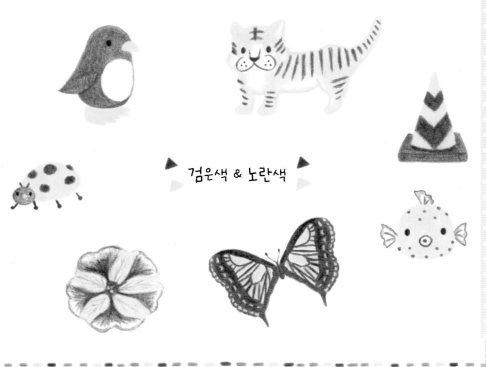

검은색 & 노란색

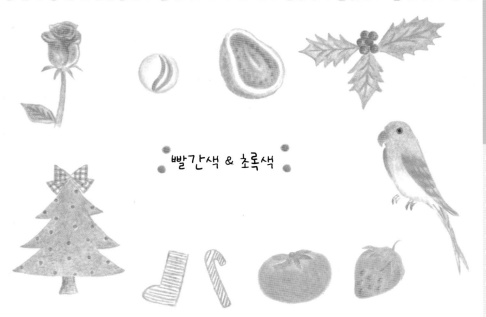

빨간색 & 초록색

● 자주 사용한 색 순위 ●

이 한 권의 책을 만들기 위해 새로 산 12색 세트 색연필이에요. 그림을 모두 그리고 나니 사용한 색의 차이가 한눈에 보였어요. 가장 많이 사용한 색은 '갈색'. 반대로 잘 사용하지 않은 색은 '살구색'이었답니다.

chapter.4

3색으로 그리는 매력적인 세계

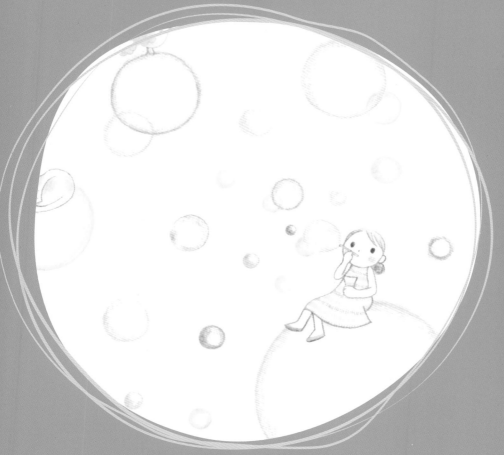

컬러풀한 그림도 좋지만 ,
사용하는 색을 3 색으로 제한하면
또 다른 매력이 있는 일러스트를 만날 수 있어요 .

멋있는 배색의 세계

1장~3장에서는 다양한 일러스트를 그리는 방법을 소개했습니다. 이번 4장에서는 12색 중에서 3색을 골라 배색을 중심으로 코디네이트한 예와 3색 이미지 일러스트, 인테리어 배색을 소개할게요. 심플하지만 무한히 펼쳐지는 귀여운 배색의 세계로 초대합니다!

거리에서 발견할 수 있는 배색

거리에서 마주하는 간판에도 3색 배색을 쉽게 찾아볼 수 있어요. 주로 가게 이미지를 각인시키기 위해 심플하게 조합한 경우가 많은 것 같습니다.

배색만으로도 '그 가게!' 하고 알 수 있어. 색의 힘이란 굉장하지?

★ 편의점 배색

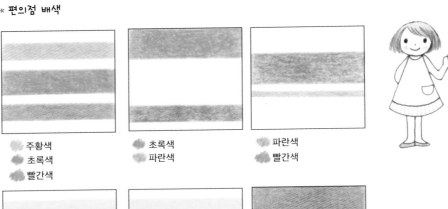

주황색
초록색
빨간색

초록색
파란색

파란색
빨간색

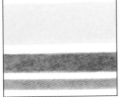
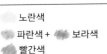

노란색
파란색 + 보라색
빨간색

노란색
빨간색

빨간색
초록색

어떤 가게인지 맞춰 봐!

※편의점 정답
상단 왼쪽부터 세븐일레븐, 훼미리마트, 로손
하단 왼쪽부터 미니스톱, 데일리 야마자키, 포플러

어떤 색으로 할까 ?

＊ 선물 상자 리본

리본 색깔에 따라 인상도 바뀐답니다. 선물하는 상대나 선물 내용에 맞춰 리본을 골라 보세요.

밝음

귀여움

어른스러움

＊ 원피스

취향에 맞는 배색은 어떤 건가요? 큰마음 먹고 평소에 선택하지 않을 법한 배색을 고르는 것도 새로운 경험이 된답니다.

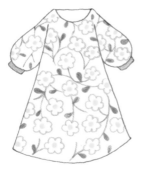

＊ 쇼핑백

같은 배색이어도 색의 면적과 균형이 달라지면 인상 또한 달라지지요.

 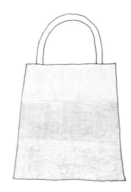

신비로운 컬러

3색 조합

초록색과 빨간색은 반대되는 색의 조합. 이를 검은색으로 잘 어우러지게 합니다. 신비한 세계의 일러스트에 안성맞춤!

3색으로 그려요

⁎ 장미

⁎ 옷

⁎ 인테리어

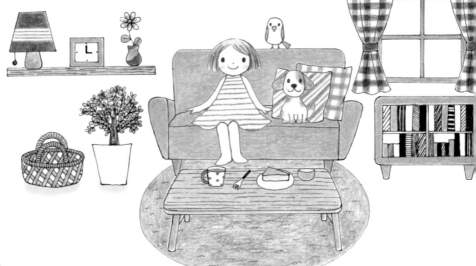

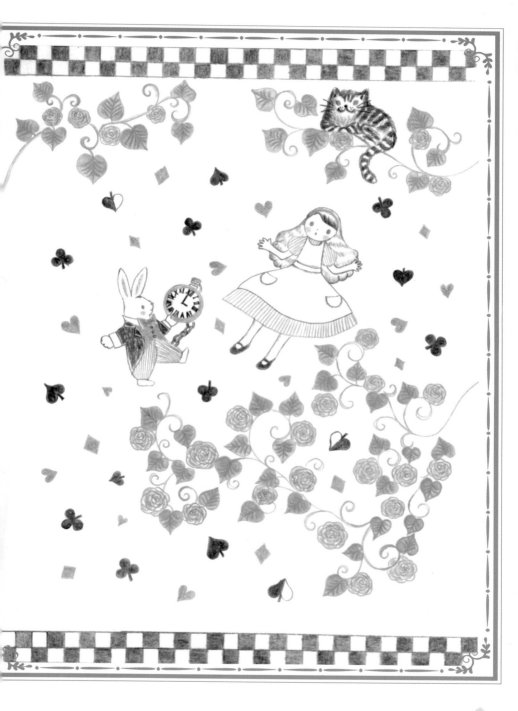

달콤한 컬러

3 색 조합

분홍색과 갈색 조합은 딸기와 초콜릿처럼 부드럽고 달콤한 조합. 살구색은 둘 사이를 어우러지게 하는 역할을 완벽하게 수행하지요.

3 색으로 그려요

* 토끼

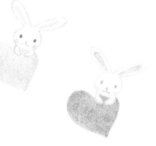

* 옷

 * 인테리어

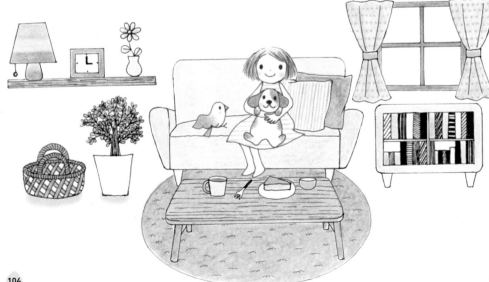

몽환적인 컬러

꿈속에 있는 듯한, 보들보들한 솜사탕 조합입니다. 분홍색 비율이 높아질수록 달콤한 느낌이 강해집니다.

3 색으로 그려요

* 고양이

* 옷

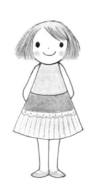

* 인테리어

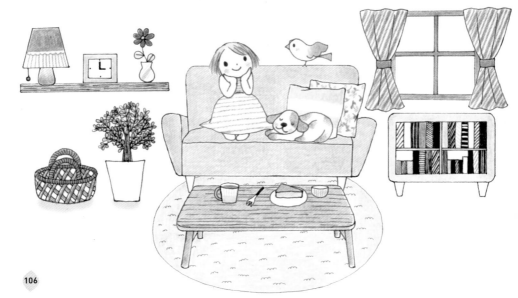

시트러스 컬러

채소와 과일이 떠오르는 조합. 밝고 활동적인 그림
이 완성됩니다. 주황색은 중심을 잡는 역할입니다.

3 색으로 그려요

* 강아지

* 옷

* 인테리어

레트로 컬러

어른스러운 시크한 조합. P102의 빨간색을 주황색으로 바꿨을 뿐인데 어딘가 그리운, 차분한 느낌을 줍니다.

3 색으로 그려요

* 곰

* 옷

* 인테리어

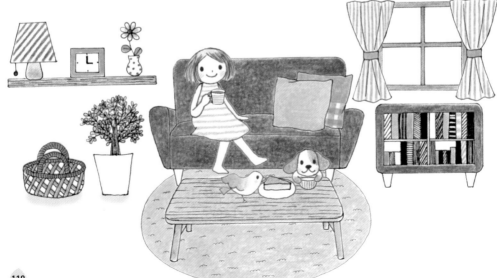

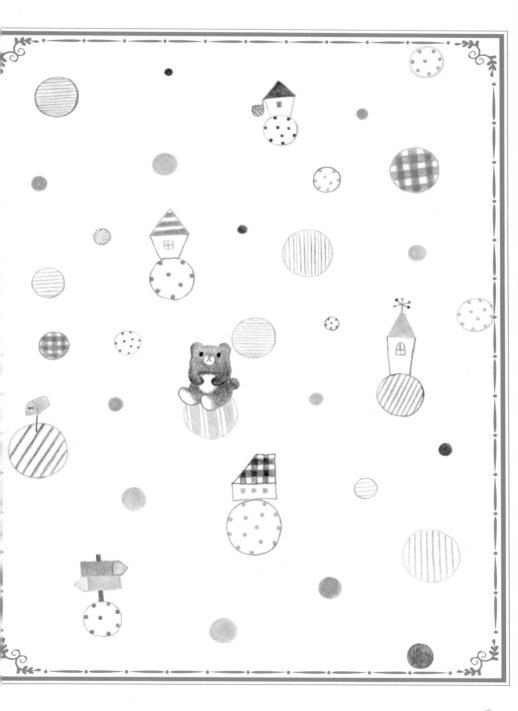

크리스탈 컬러

3 색 조합

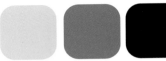

시원함과 투명함이 느껴지는 그림에 딱 좋은 조합입니다. 하늘색과 진한 파란색을 잘 활용하면서 변화를 줍시다.

3 색으로 그려요

* 펭귄

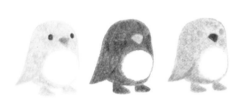

* 옷

* 인테리어

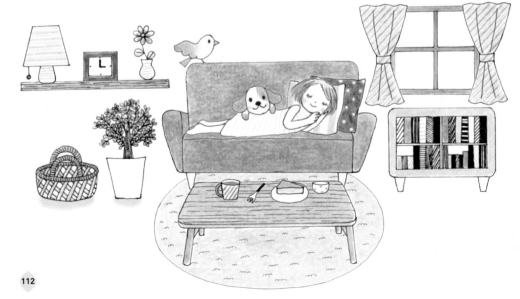

오리엔탈 컬러

보라색과 초록색의 조합은 어딘가 오묘한 매력이 있지요. 노란색이 이 두 가지 색을 이어 주는 역할을 합니다.

3 색으로 그려요

＊ 새

＊ 옷

＊ 인테리어

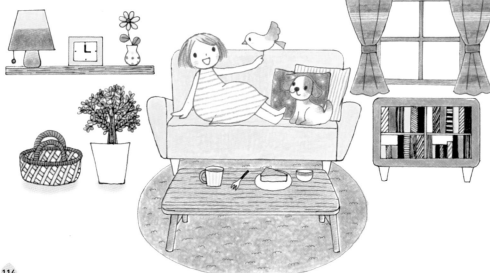

사랑스러운 컬러

3 색 조합

소녀 감성의 2색에 연두색을 더했어요. 달콤한 분위기가 그대로 유지되는 귀여운 그림이 완성됩니다.

3 색으로 그려요

* 나비

* 옷

* 인테리어

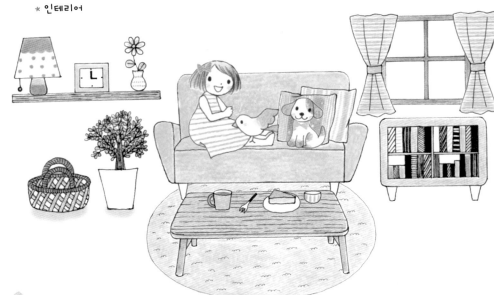

판타지 컬러

3 색 조합

셔벗이나 별사탕 같은 과자가 떠오르는 파스텔톤의 부드러운 조합입니다. 몽환적인 세계로 초대해 주네요.

3 색으로 그려요

* 집

* 옷

* 인테리어

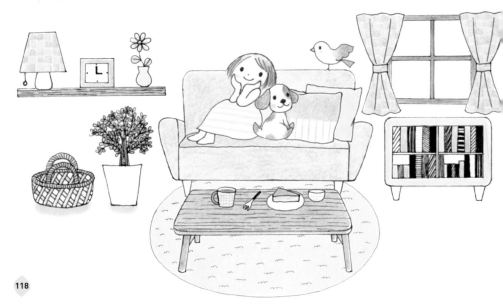

프레시 컬러

토마토나 수박 등 빨간 채소나 과일에서 볼 수 있는 조합입니다. 두 가지 초록색과 함께 있으니 빨간색이 돋보이네요.

3 색으로 그려요

＊딸기

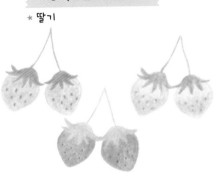

＊옷

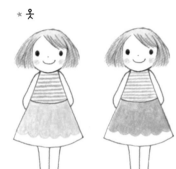

＊인테리어

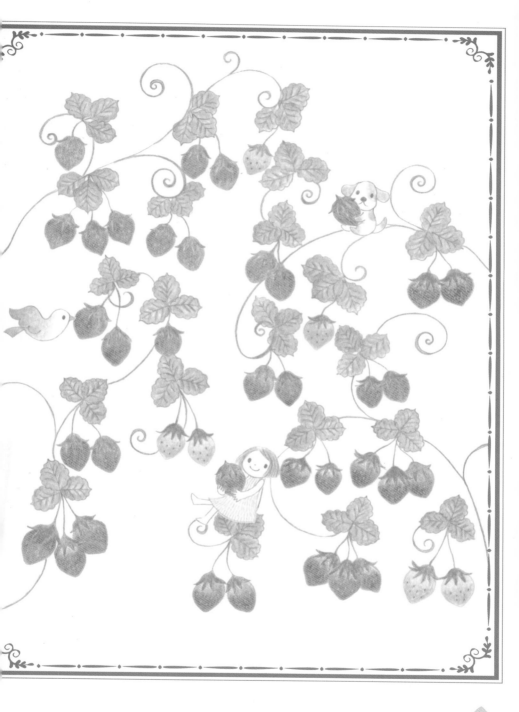

깊은 숲속 컬러

 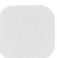

동물들이 생활하는 숲속에서 흔히 볼 수 있는 조합입니다. 초록색과 검은색이 깊은 숲속을 떠오르게 하네요.

3 색으로 그려요

* 나무

* 옷

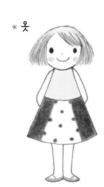

* 인테리어

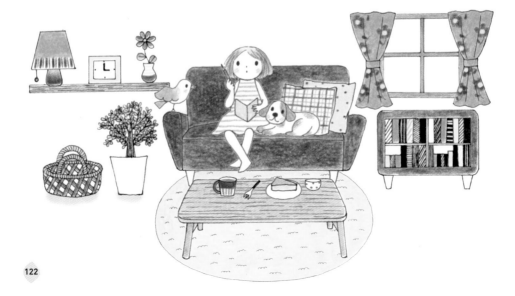

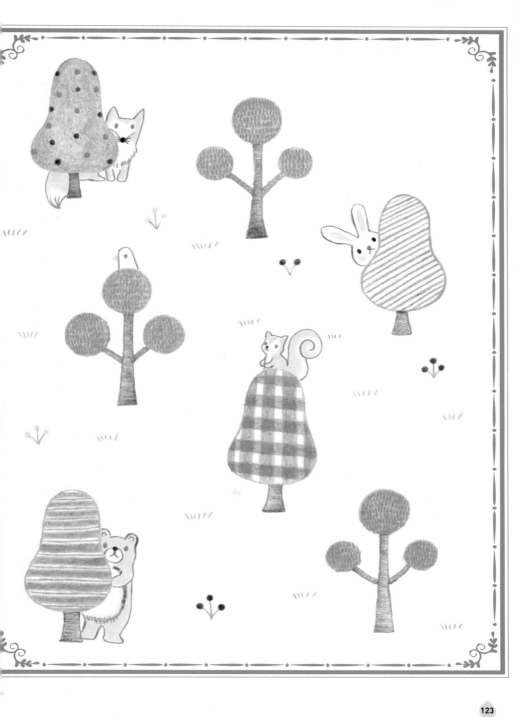

종이 색 바꾸기

3색 조합

남색 종이에 연두색과 분홍색으로 그림을 그렸
어요.

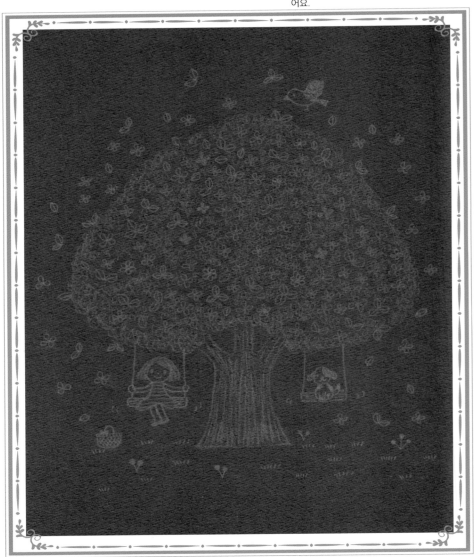

색이 진한 종이에 그림을 그릴 때는 분홍색이나 하늘색처럼 연한 색이 잘 어울려요. 다양한 종이로 시도해 보세요.

3색 조합

검붉은 색 종이에 살구색, 하늘색으로 그림을 그렸어요.

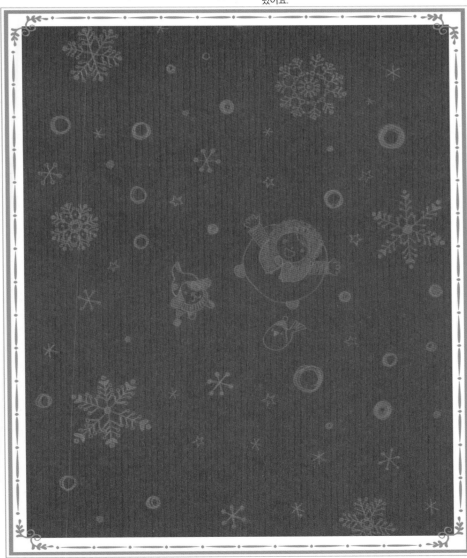

4장

3색으로 그리는 매력적인 세계

125

에필로그

전작에서는 기본 12 색에 좋아하는 색을
다양하게 추가해 알록달록함을 충분히 즐기면서
그리는 것이 목적이었습니다.

제 2 탄인 이번 책은
'12 색 중 1, 2, 3 색까지만 사용해 그리기'가 주제였습니다.
컬러풀함을 좋아하는 저로서는 꽤 어려운 전제 조건이었지요.
그러나 막상 그려 보니 컬러풀한 그림 못지않게
1, 2, 3 색의 매력에 푹 빠지게 되었습니다.

최대 3 색밖에 사용할 수 없기에 모티브를 먼저 정하고
그릴 때는 유심히 관찰하게 되고 평소에는 잘 쓰지 않던 색을
조합하는 등 색 수를 제한한다는 것 자체가
저에게는 신선한 발견의 연속이었고 색이 지닌 저마다 다른
신비한 에너지를 느낄 수 있었습니다.

평소에 색연필을 잘 사용하던 사람부터
이제부터 시작하는 사람까지,
자신의 감성을 오롯이 담을 수 있는 즐거움을 느끼는 데
계기가 된다면 더없이 기쁠 거예요.

12 색의 새로운 매력을 함께 공유한 편집자님을 비롯해
이 책에 도움을 주신 분들, 일러스트 모티브가 되어 준 사물들과
그리다 보니 몽땅해진 색연필에게도 깊은 감사를 전합니다.

이 책을 읽어 주신 여러분에게도 근사한 색과의 만남이 있기를.

일러스트레이터 후지와라 테루에

3색 색연필로 완성하는 생활 속 일러스트 3000

작고 예쁜 손그림 그리기

초판 1쇄 발행 2021년 02월 15일

지 은 이 후지와라 테루에
기획편집 아카리 사 편집실
디 자 인 아다치 히로미
 (아다치 디자인 연구실)
옮 긴 이 임지인
펴 낸 이 한승수
펴 낸 곳 티나

편 집 구본영
마 케 팅 박건원
디 자 인 박소윤

등록번호 제2016-000080호
등록일자 2016년 3월 11일

주 소 서울특별시 마포구 연남동 565-15 지남빌딩 309호
전 화 02 338 0084
팩 스 02 338 0087
E-mail hvline@naver.com

I S B N 979-11-88417-26-1 13650

• 책값은 뒤표지에 있습니다.
• 잘못된 책은 구입처에서 교환해드립니다.
• 티나(teena)는 문예춘추사의 취미실용 브랜드입니다.

1, 2, 3 SHOKU NO IROENPITSU DE IRASUTO by Terue Fujiwara
Copyright © 2020 Terue Fujiwara
All rights reserved.
Original Japanese edition published by Seibundo Shinkosha Publishing Co., Ltd.

This Korean edition is published by arrangement with Seibundo Shinkosha Publishing Co., Ltd., Tokyo
in care of Tuttle-Mori Agency, Inc., Tokyo through Imprima Korea Agency, Seoul.